新吴门·名城雅集

'2016 苏州美术邀请展／作品集

主编／徐惠泉

苏州大学出版社

新吴门·名|城|雅|集 / 活动组织单位

主办单位：
苏州市精神文明建设指导委员会办公室
苏州市文学艺术界联合会
苏州广播电视总台

承办单位：
苏州市美术家协会
苏州名城艺术馆

新吴门·名|城|雅|集 / 《'2016苏州美术邀请展作品集》编委会

名誉主编　陆　菁　陆玉方
主　　编　徐惠泉
编　　委　卢卫星　吕宇蓝　伍立峰　刘　佳　孙　宽
　　　　　陈危冰　姜竹松　顾志军　黄　海
特约编辑　吴　林　吴越晨　陈危冰

Foreword 前言

苏州自古人文荟萃，文教昌明，是中国吴文化的发祥地，也是历来中国的书画重镇，发轫于明代的"吴门画派"，更是一个让苏州人骄傲的地域文化流派。它的勃兴和所取得的成就，开启了明一代绘画的新风，标志着文人画走向了极盛的时期，给后世以深远的影响。

当代苏州，一批志同道合的美术家以先贤"吴门四家"为标杆，传承创新，努力进取。新一代艺术家都有较好的学院教育背景，阅历丰富，学养深醇，他们在各自的艺术追求上充溢着强烈的个性风格魅力，笔墨精彩纷呈，内涵深厚隽永。无论是中国画、油画，还是版画、水彩（粉）画，都在学习传统经典的基础上，赋予了新鲜而旺盛的创作活力。这既是当代艺术家对"吴门画派"传统的致敬，也是当代艺术家的新理念、新思考、新阐述。

近年来苏州美术界通过"中国美术苏州圆桌会议"等一系列全国性重要活动，从理论入手，加强自身修养的提高，关注生活、扎根人民、潜心创作，从作品中不仅能领略到艺术家独具个性的艺术创造，而且可以体味到他们"走进去"的觉悟、"融进去"的情怀和"沉下来"的恒心。因为艺术家只有长期徜徉在人民的生活之中，才能表现和表达出人民群众的真情实感，作品才能打动人的心灵；只有在生活的土壤中扎实地体验，才能萌发出最智慧的美学思考；只有向生活学习，从生活实践中汲取创作的源泉和营养，才能刻画出最美的人物、最好的风景。

希望苏州美术家把画室搬到人民中去，不是简单地说明生活，也非刻画标签式的人物形象，而是真正从生活中汲取养分，寻找自己抒发情怀的创作母题，取得更加丰硕的创作成果。

江苏省美术家协会副主席
苏州市文学艺术界联合会副主席
苏州市美术家协会主席

新吴门·名城雅集

'2016 苏州美术邀请展 / 作品集

Contents 目 录

张继馨 —————— 02	刘国强 —————— 44
杭鸣时 —————— 04	周矩敏 —————— 46
王锡麒 —————— 06	姚 苏 —————— 48
劳 思 —————— 08	冯湘斌 —————— 50
吴鸿彰 —————— 10	李 涵 —————— 52
孙君良 —————— 12	黄 钟 —————— 54
刘振夏 —————— 14	钱 流 —————— 56
沈民义 —————— 16	徐海鸥 —————— 58
余克危 —————— 18	马忠贤 —————— 60
刘懋善 —————— 20	冯 豪 —————— 62
马伯乐 —————— 22	王 嫩 —————— 64
潘国光 —————— 24	朱 旗 —————— 66
程宗元 —————— 26	马 路 —————— 68
徐源绍 —————— 28	戴云亮 —————— 70
王祖德 —————— 30	李白丁 —————— 72
顾荣元 —————— 32	廖 军 —————— 74
冯 俭 —————— 34	姚新峰 —————— 76
顾曾平 —————— 36	于 亨 —————— 78
张 钟 —————— 38	王贤培 —————— 80
倪振人 —————— 40	金 纬 —————— 82
吴湛圆 —————— 42	卢卫星 —————— 84

姚 莨	86	徐 贤	128
黄 海	88	贾 俊 春	130
张 文 来	90	丁 建 中	132
张 明	92	严 少 楼	134
沈 南 强	94	蒯 惠 中	136
吴 晓 洵	96	张 漫	138
徐 惠 泉	98	曹 玉 林	140
李 超 德	100	曹 春 晖	142
张 建 明	102	孙 宽	144
顾 志 军	104	吴 越 晨	146
陈 危 冰	106	韩 东	148
吴 中 培	108	张 永	150
李 亚 琴	110	谢 士 强	152
潘 道 生	112	姚 永 强	154
姜 竹 松	114	华 彬	156
戴 家 峰	116	庚 武 峰	158
李 亚 光	118	方 向 乐	160
吴 晓	120	钱 兆 峰	162
秦 学 研	122	郑 亮	164
伍 立 峰	124	沈 垚	166
刘 佳	126		

>>> 《早蝉鸣树曲》（中国画） / 45cm×68cm

张继馨，1926年出生。中国美术家协会会员。苏州市职业大学教授，苏州大学艺术学院、广州大学松田学院客座教授，中央文史研究馆书画院研究员，民进中央开明画院研究员，江苏省文史研究馆馆员，江苏省花鸟画研究会顾问，泰国曼谷中国画院名誉院长，台湾地区艺术协会高级顾问，寒山艺术会社顾问。

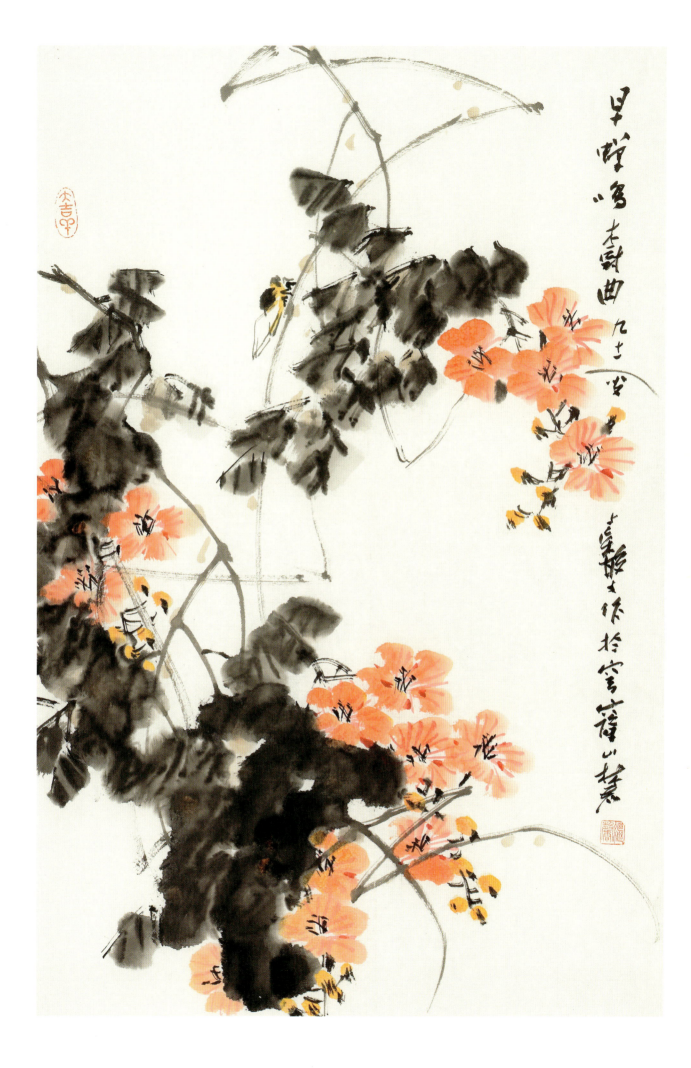

>>> 《山外有山》（粉画） / 110cm×80cm

杭鸣时，1931年出生。中国美术家协会会员，原中国美术家协会水彩画艺术委员会副主任。全国水彩、粉画展评委，综合性美展水彩、粉画评委，苏州市美术家协会名誉主席。曾被美国粉画协会（PSA）授予"粉画大师"荣誉称号，享国家特殊津贴。

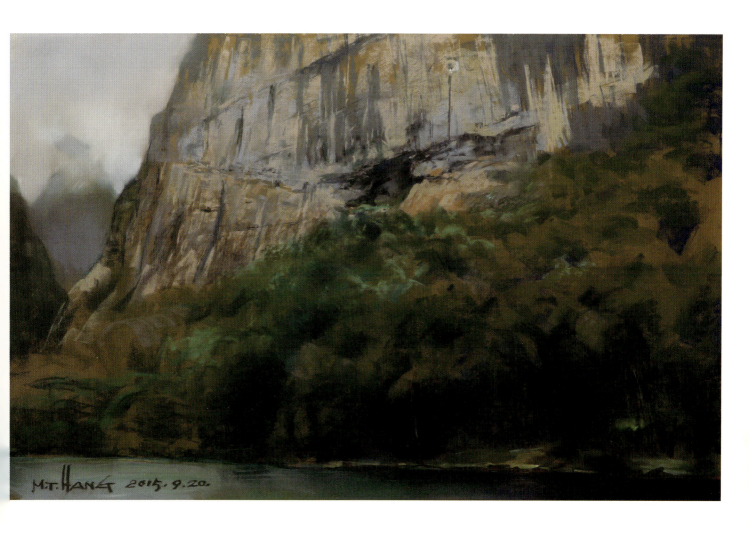

>>> 《玉慈云凝》（中国画） / 46.5cm×90cm

王锡麒，1938年出生。江苏省美术家协会会员，中国工艺美术家学会会员。高级工艺美术师。江苏省国风书画院副院长，苏州画院副院长，苏州吴门书画院院长，中国民主同盟苏州书画会会长。

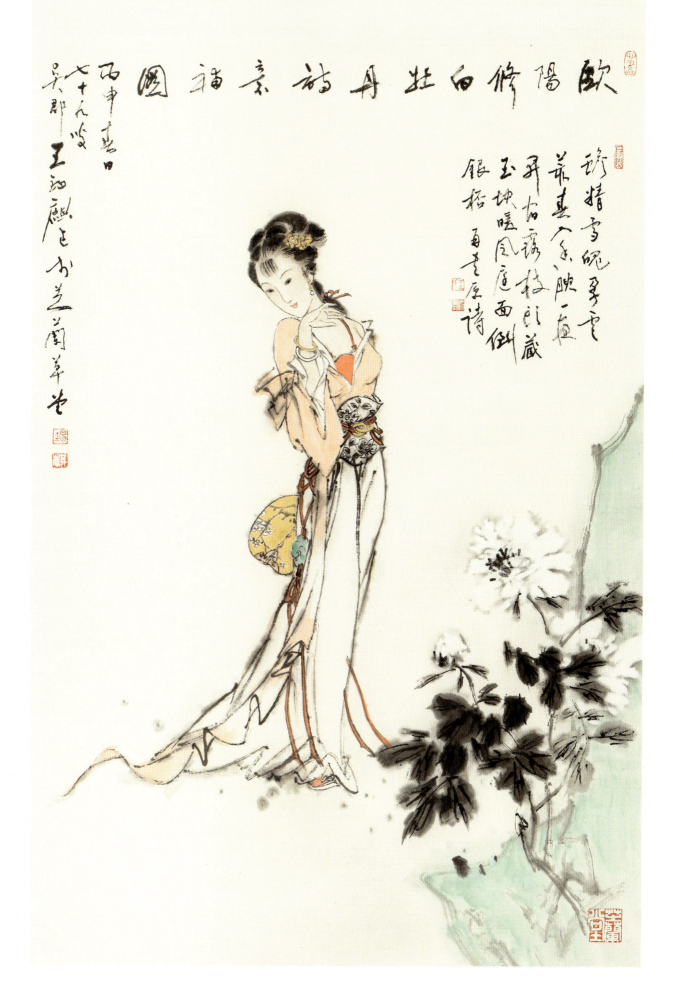

>>> 《春水春风扑面来》（中国画） / 70cm×138cm

劳 思，1938 年出生。中国美术家协会会员，一级美术师。

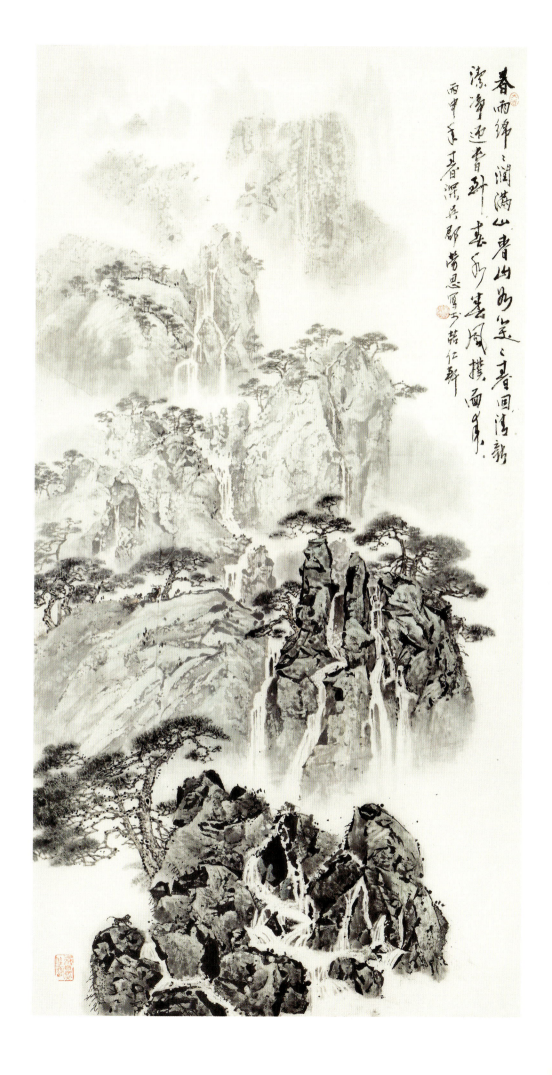

>>> 《水村秋色》（中国画）/ 76cm×73cm

吴鸿彰，1940年出生。1982年中央美术学院版画系进修。中国美术家协会会员，中国版画家协会会员。

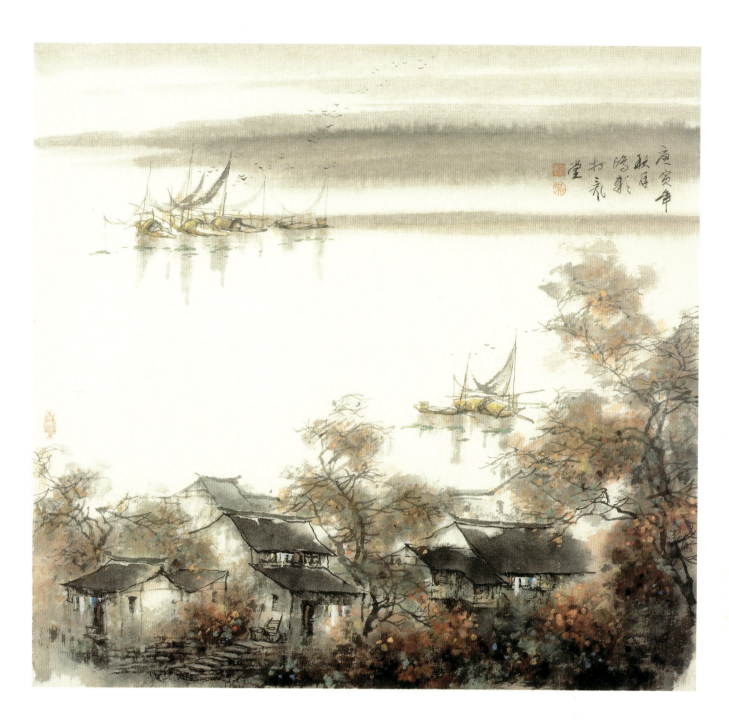

>>> 《片云飞暮雨》（中国画）／ 69cm×138cm

孙君良，1941年出生。中国美术家协会会员，一级美术师。苏州国画院名誉院长。

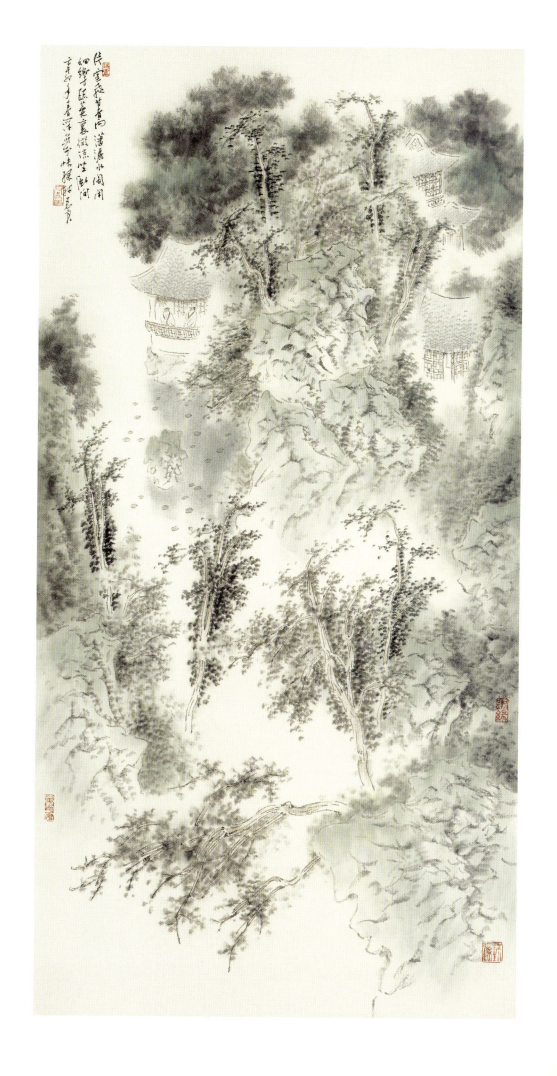

>>> 《西班牙之舞》（中国画）／ 69cm×136cm

刘振夏，1941年出生。1962年毕业于苏州工艺美术专科学校。中国美术家协会会员，中国画学会理事。第九届、十届全国政协委员。

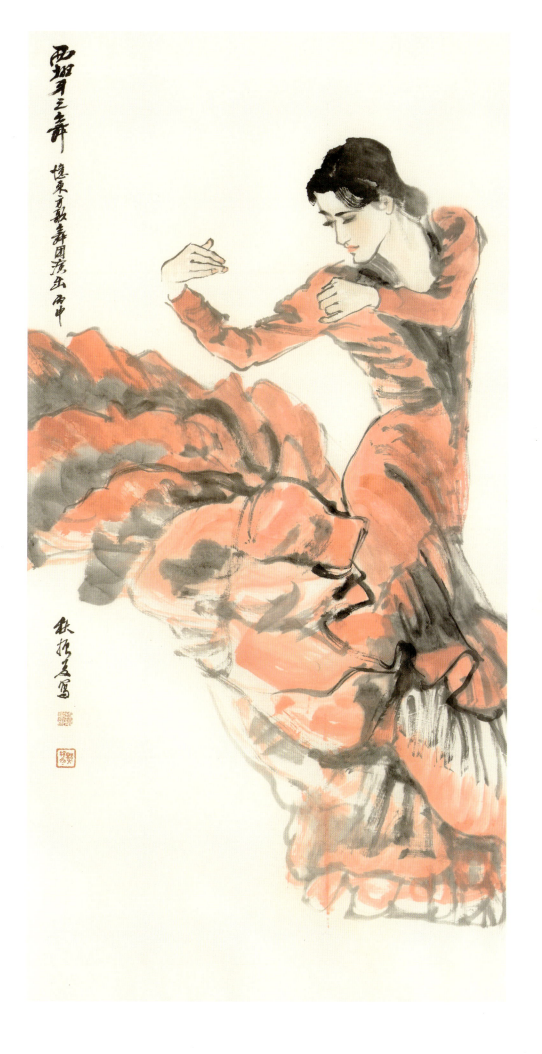

>>> 《雨湿幽巷》（中国画） / 62cm×62cn

沈民义，1941年出生。原吴作人艺术馆副馆长。中国美术家协会会员，中国版画家协会会员。江苏省版画家协会副秘书长，苏州市美术家协会顾问，苏州美术院常务院长，一级美术师。

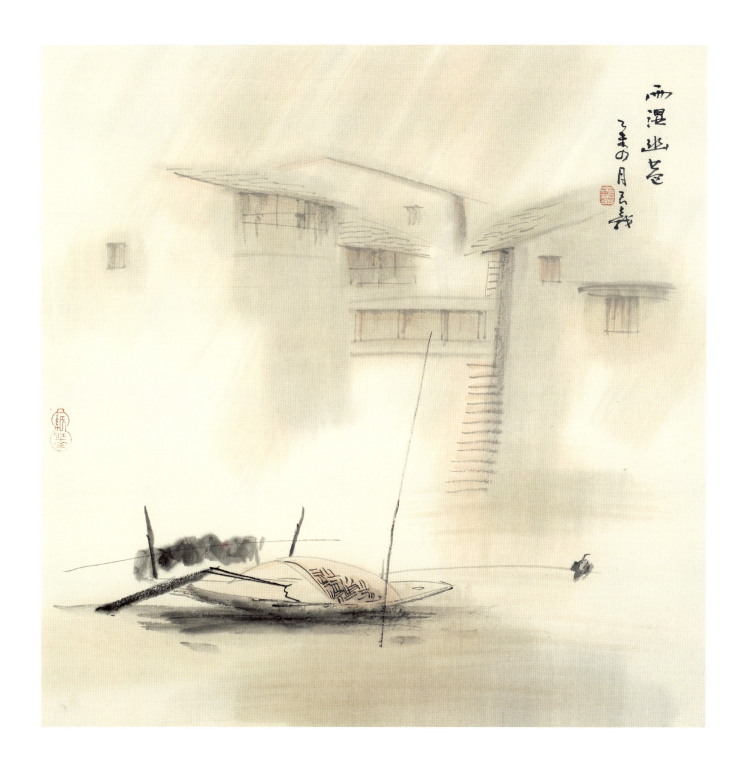

>>> 《太湖》（中国画） / 69cm×70.5cm

余克危，1941年出生。1962年毕业于苏州工艺美术专科学校。中国美术家协会会员。一级美术师。

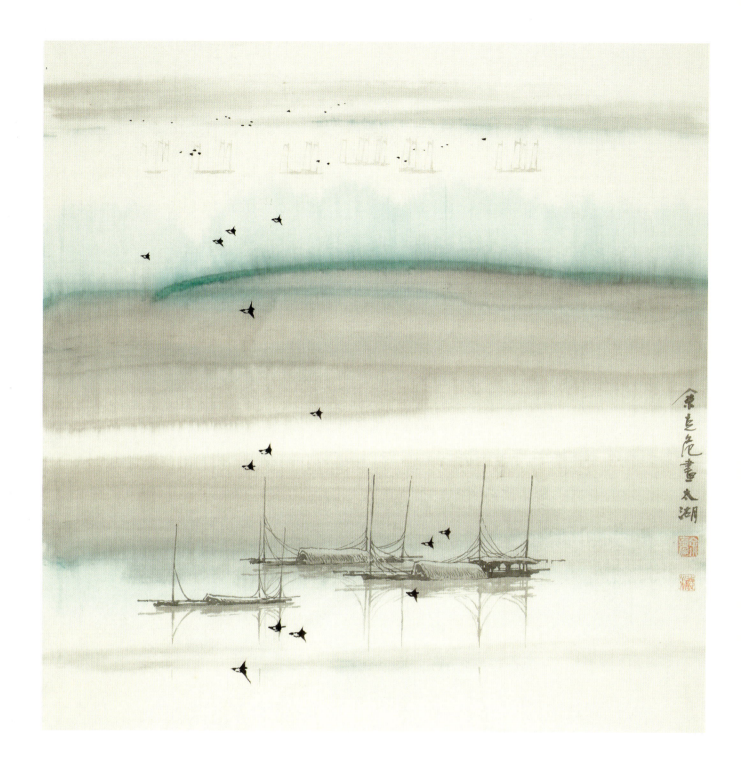

>>> 《水乡秋色》（中国画）／ 68cn×68cm

刘懋善，1942年出生。1962年毕业于苏州工艺美术专科学校。早年学习西洋画，后来转学中国画，从事山水画创作。中国美术家协会会员，一级美术师。原苏州国画院副院长。苏州大学兼职教授，硕士研究生导师，享受国务院特殊津贴，美国萨吉诺大学访问学者。

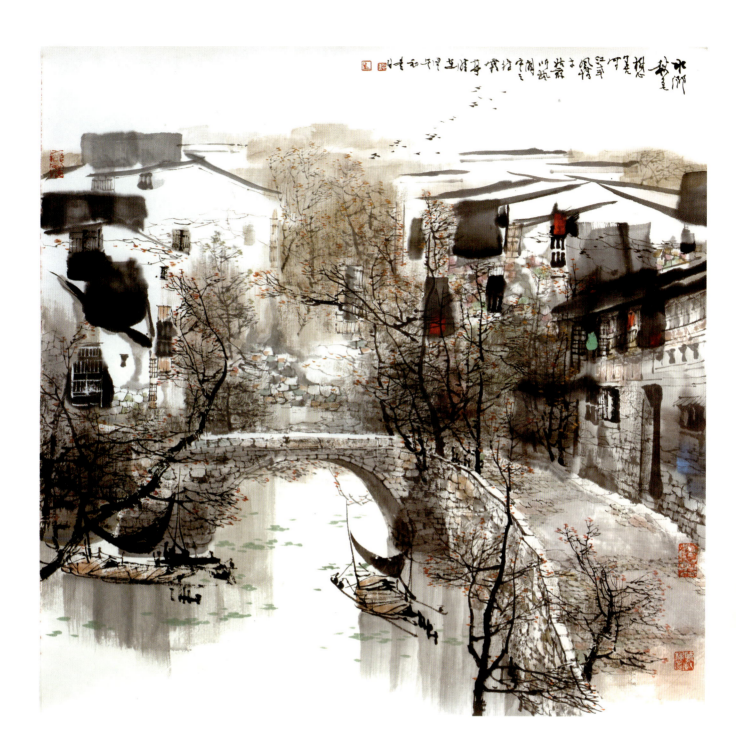

>>> 《五岳寻仙不辞远》（中国画）／ 46cm×68cm

马伯乐，1942年出生。毕业于苏州工艺美术专科学校。中国美术家协会会员，一级美术师。原苏州国画院副院长。苏州大学兼职教授，享受国务院特殊津贴。

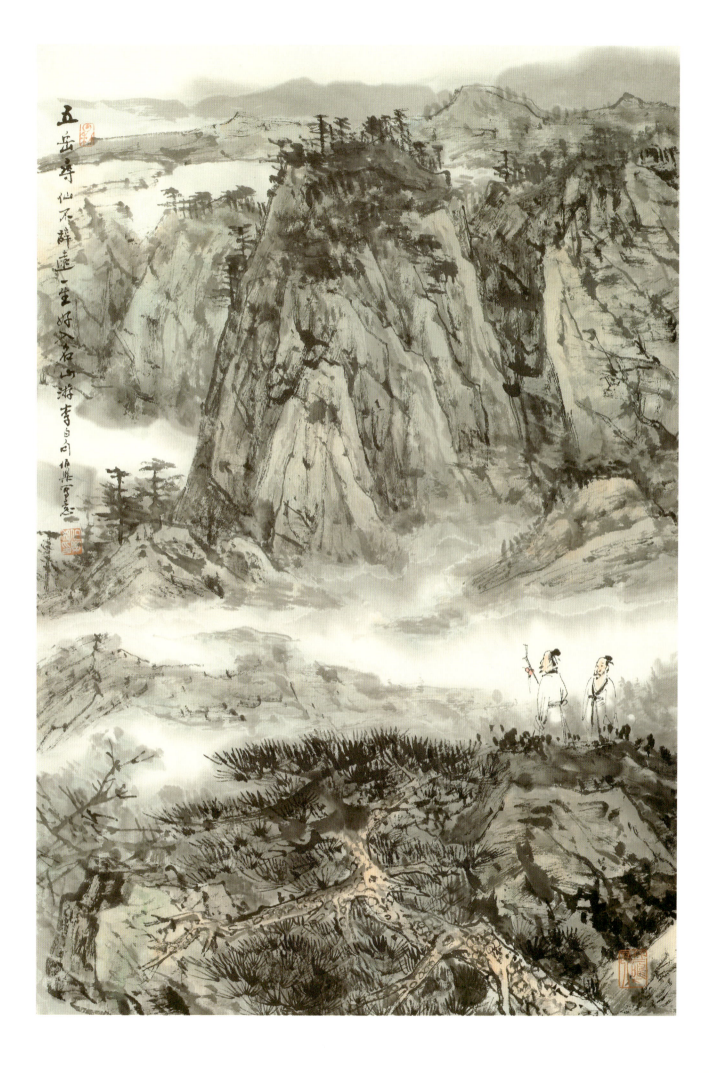

>>> 《黄山松云》（中国画） / 50cm×100cm

潘国光，1942年出生。师从张辛稼先生。江苏省美术家协会会员，高级工艺美术师。自1958年起在苏州"吴门画院"任画师、创作室主任、院长、顾问。曾任苏州市政协第七、八、九、十届政协常委。苏州市政协书画室特聘画师，苏州吴昌硕研究会副会长，苏州鹤园书画院常务副院长。

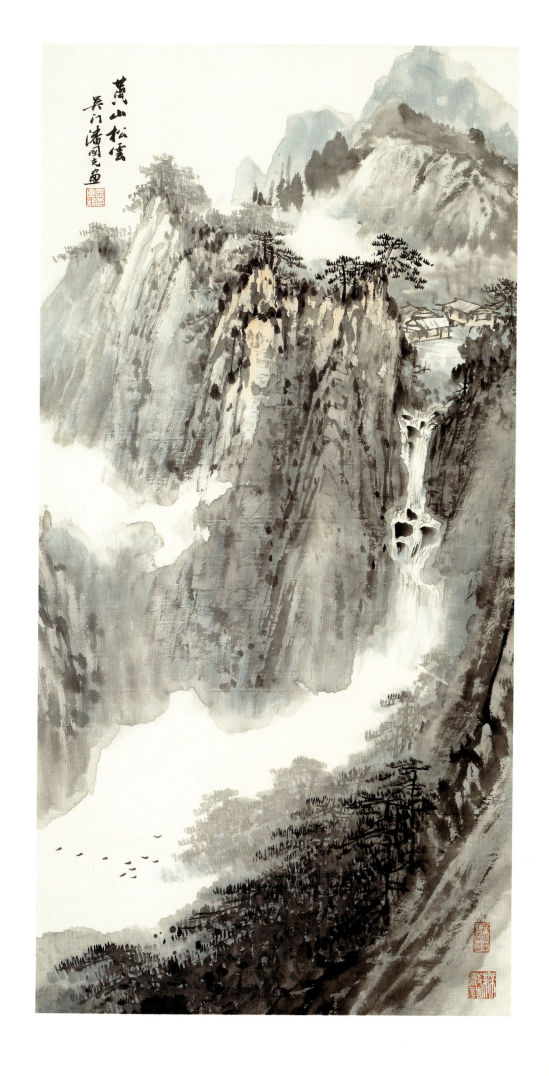

>>> 《观音图》（中国画） / 69cm×138cm

程宗元，1943年出生。毕业于苏州工艺美术专科学校中国画专业。

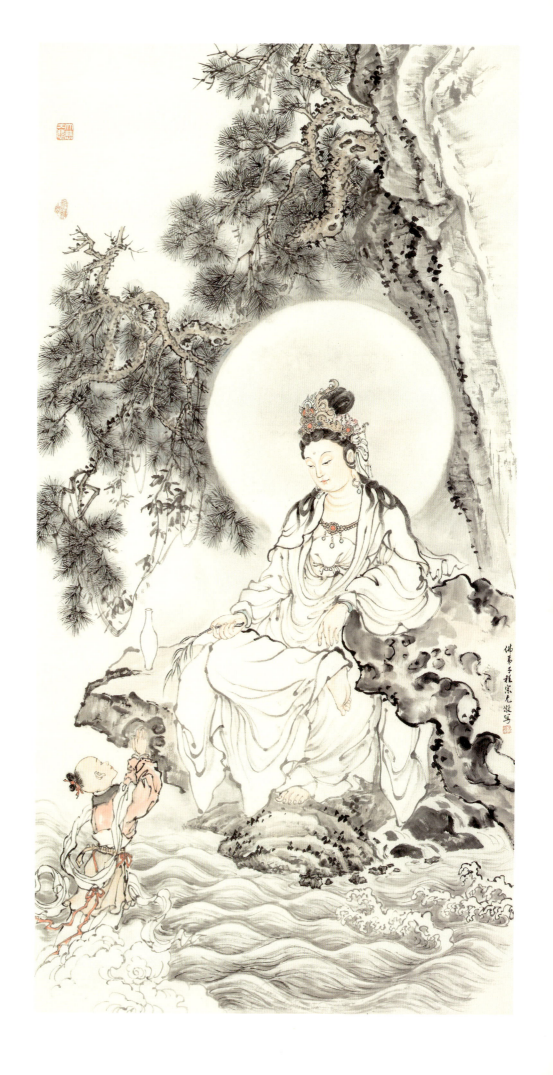

>>> 《大吉大利》（中国画） / 70cm×68cm

徐源绍，1944年出生。师从张辛稼先生。中国美术家协会会员，一级美术师。

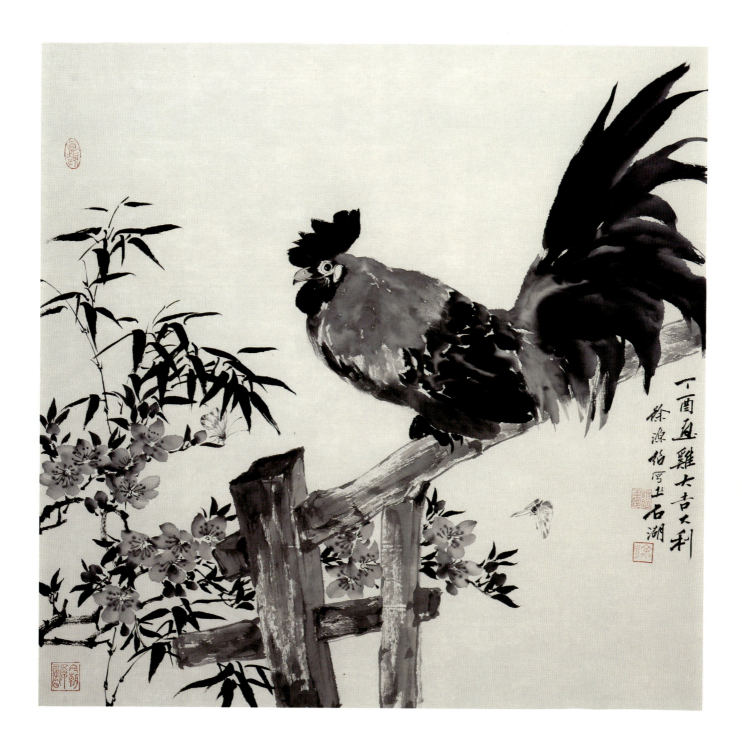

>>> 《山高水长》（中国画） / 70cm×116cm

王祖德，1962年毕业于苏州工艺美术专科学校，师从著名画家、书法家费新我先生。高级工艺美术师，江苏省工艺美术大师。

山高水長　丙申深秋祖徠七十又六畫黃山怪相門

>>> 《竹海云蒸》（中国画） / 68cm×68cm

顾荣元，1944年出生。1957年起师从吴䍩木先生研习山水画。江苏省国画院特聘画家，苏州书画院副院长。

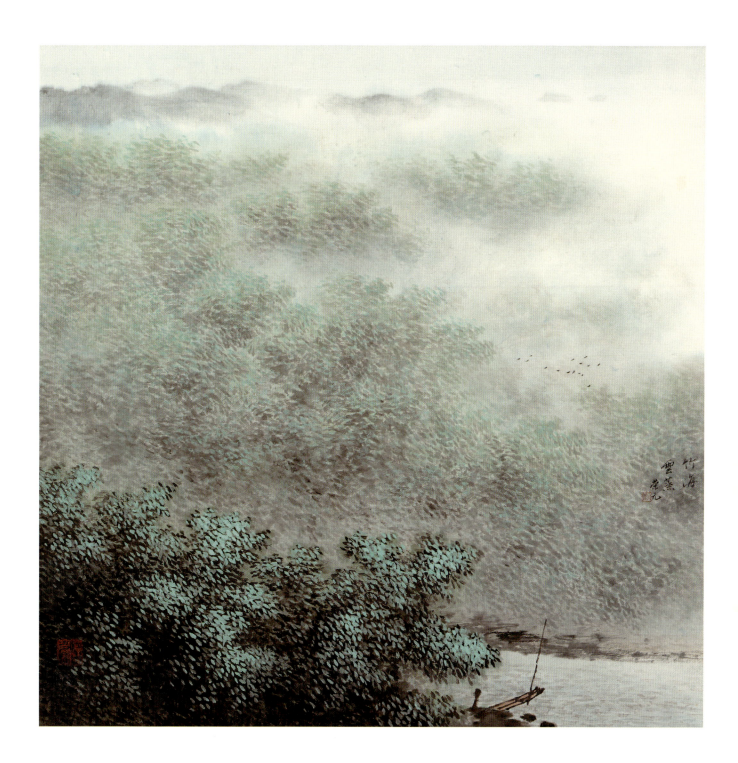

>>> 《大吉大利图》（中国画）／ 70cm×138cm

冯 俭，1944年出生。中国美术家协会会员，江苏省花鸟画研究会理事，江苏省中国画学会理事，一级美术师。江苏省国画院特聘画家，苏州市政协书画室画家。曾任张家港书画院院长，张家港市美协主席，张家港市政协常委，苏州市政协委员。

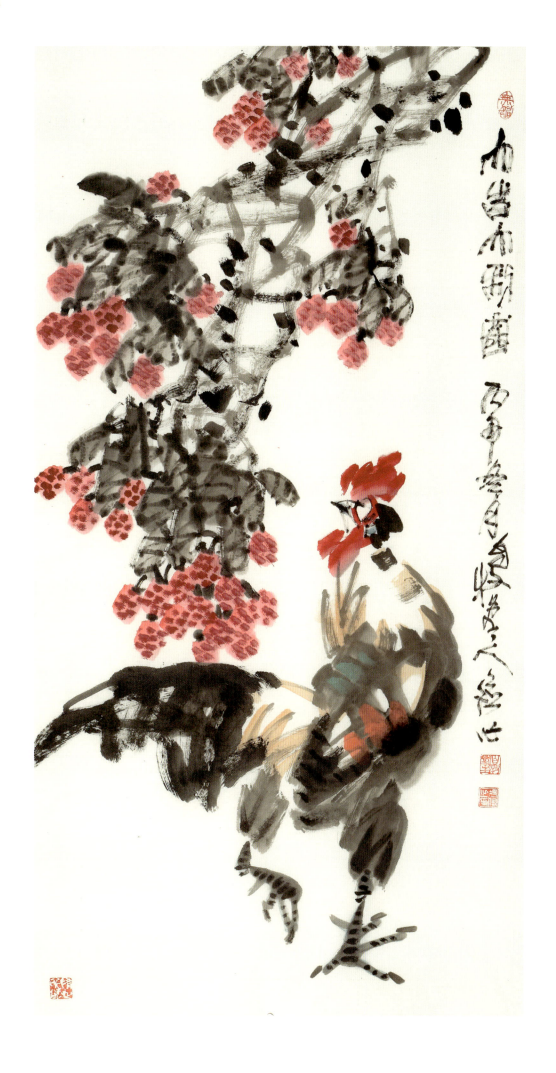

>>> 《晨练图》（中国画） / 68cm×136cm

顾曾平，1945年出生。中国美术家协会会员，一级美术师。

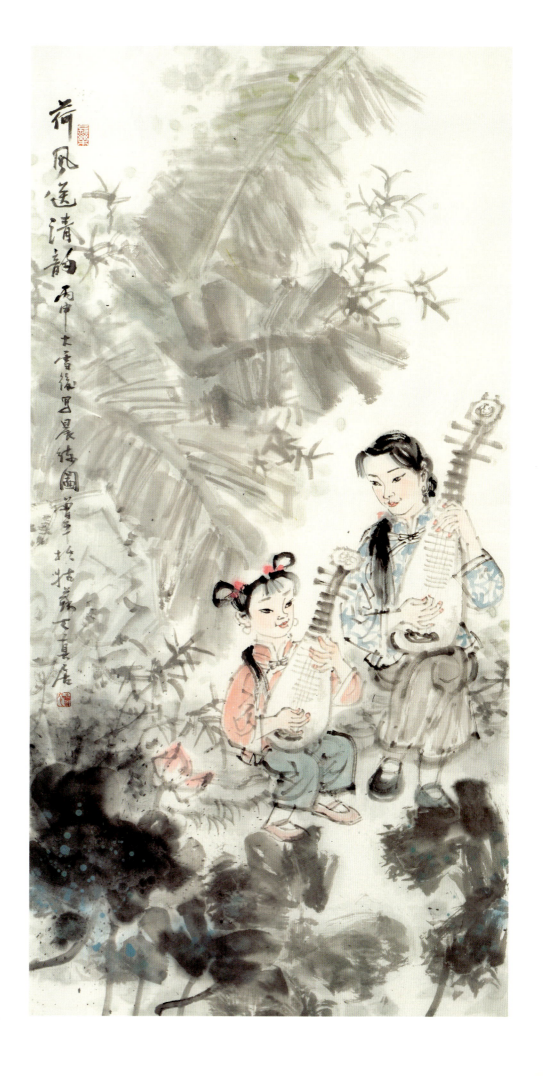

>>> 《花光燕影》（中国画）／ 69cm×69cm

张　钟，女，1946年出生。1979年随父亲、著名花鸟画家张辛稼习画。江苏省美术家协会会员，江苏省书法家协会会员，苏州市美术家协会理事，苏州原平江区美术家协会主席，苏州女画家协会顾问。

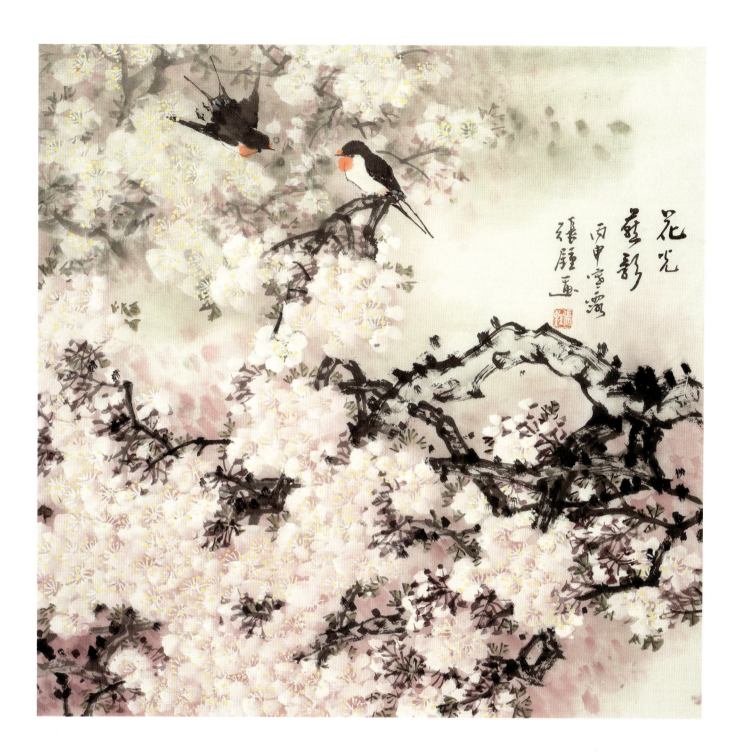

>>> 《荷塘柔情》（中国画） / 66cm×134cm

倪振人，1949年出生。毕业于苏州沧浪美术专科学校，师从刘振夏教授，为吴羖木先生入室弟子。江苏省美术家协会会员，高级美术师。中国艺术研究院研究员，洛阳大学美术客座教授，吴门中国画研究院院长，中国民主促进会会员，苏州市政协联谊会会员。

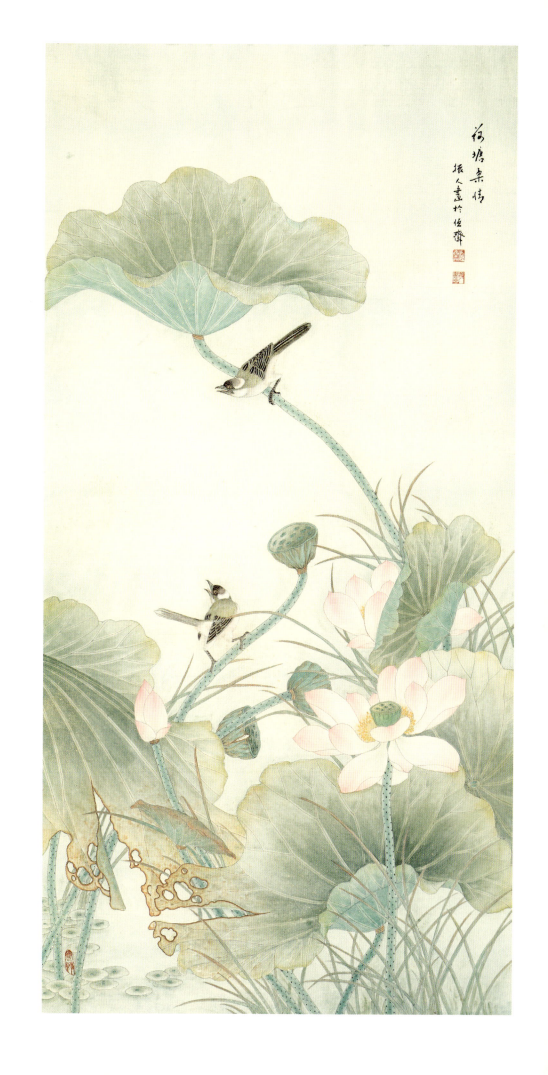

>>> 《黄叶一番洗清秋》（中国画） / 65cm×66cm

吴湛圆，1952年出生。1984年毕业于苏州沧浪美术专科学校，后专攻花鸟画。江苏省美术家协会会员，江苏省花鸟画研究会会员。苏州市花鸟画研究会副会长，苏州市沧浪书画联谊会副会长，苏州市姑苏区文学艺术界联合会副主席，苏州市姑苏区美术家协会主席。

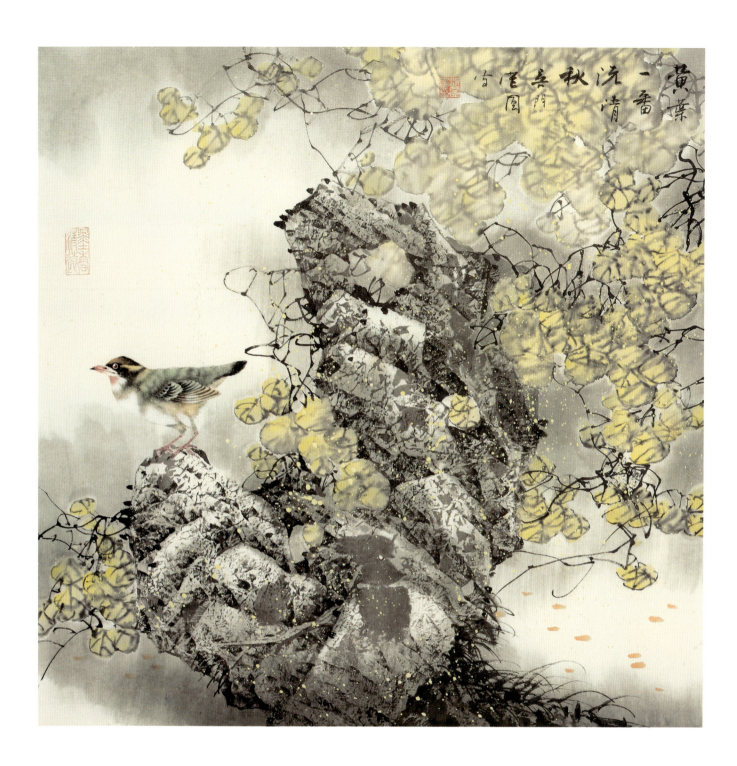

>>> 《飞雪迎春到》（中国画） / 68cm×68cm

刘国强，1952年出生。毕业于北京经济贸易大学，后就读于中国美术学院。历任苏州版画院副院长，苏州美术馆副馆长，苏州市公共文化艺术中心艺术顾问，中国民主同盟会苏州市委文化工作委员会委员，天城美术馆馆长，亚洲画家联合会副秘书长。一级美术师。

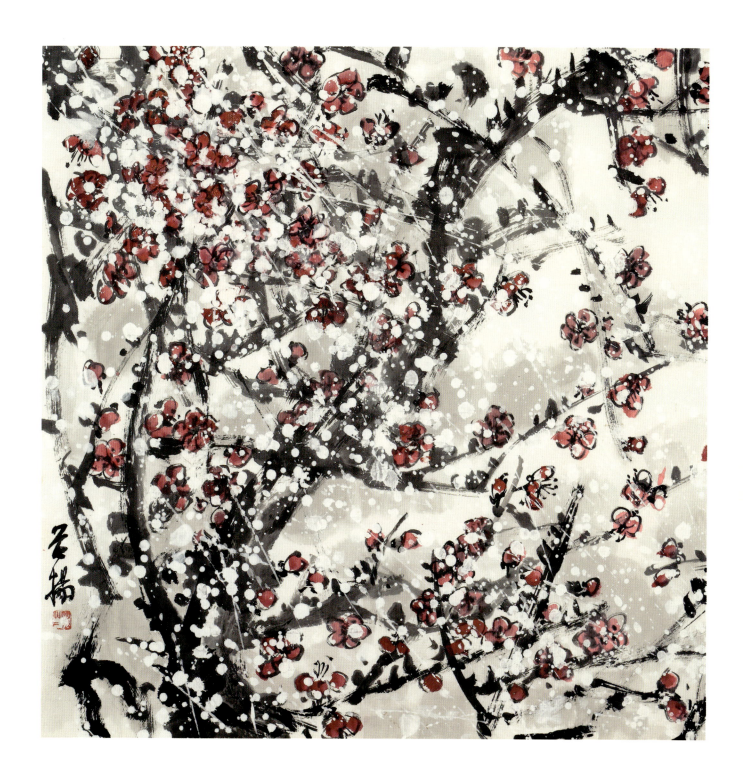

>>> 《忆童谣》（中国画） / 70cm×138cm

周矩敏，1953年出生。毕业于南京艺术学院绘画专业。中国美术家协会会员，江苏省美术家协会中国画人物画艺委会副主任，江苏省中国画学会副会长，一级美术师。原苏州国画院院长，享受国务院特殊津贴。

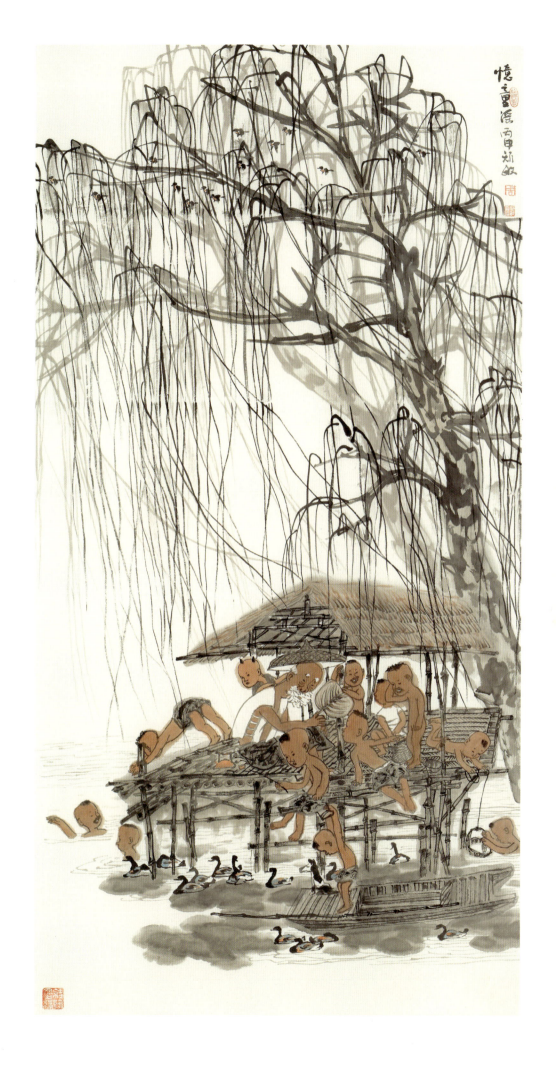

>>> 《林亭清幽图》（中国画）／ 68cm×138cm

姚 苏，1953年出生。1976年毕业于南京师范大学美术系。中国美术家协会会员，一级美术师。

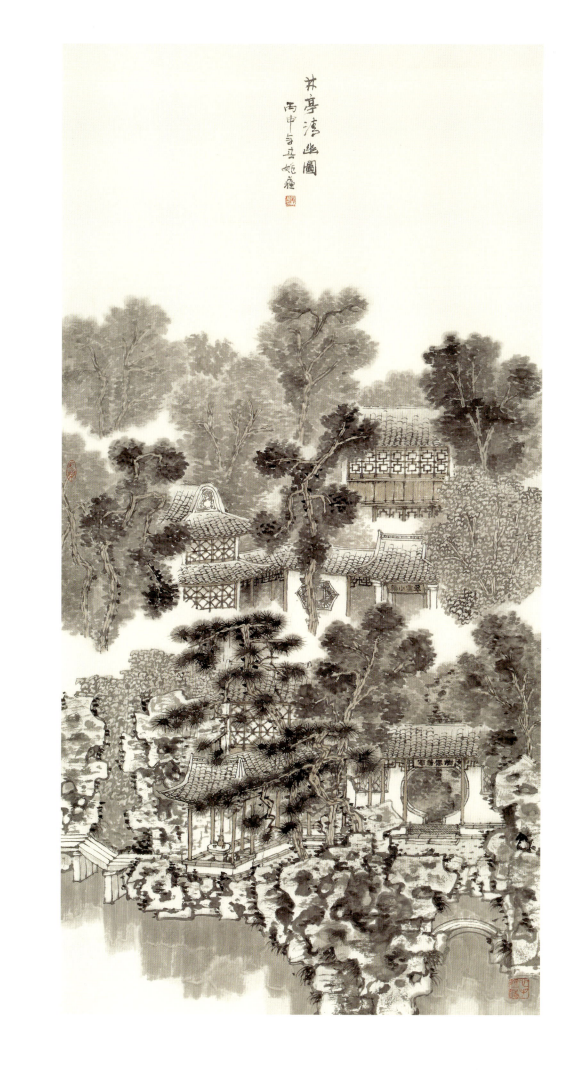

>>> 《携手临轩赏 香霞照眼明》（中国画） / 68cm×68cm

冯湘斌，1953年出生。中国美术家协会会员。江苏省文学艺术界联合会书画研究中心研究员，苏州市文学艺术界联合会展览部艺术总监，苏州市花鸟画研究会副秘书长。

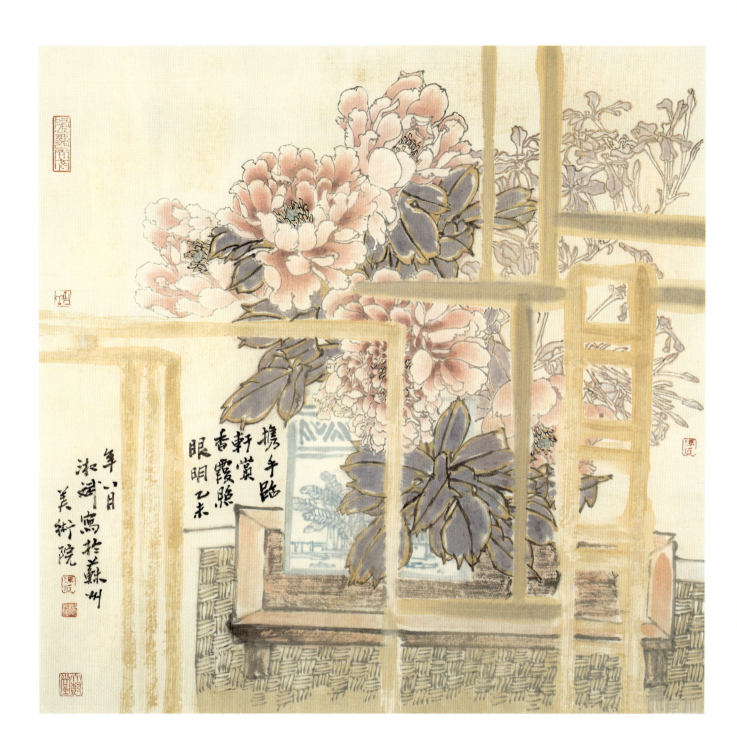

>>> 《长作闲人乐太平》（中国画） / 68cm×138cm

李　涵，1954年出生。中国美术家协会会员。苏州市工艺美术学会副理事长，苏州市职业大学艺术学院教授。

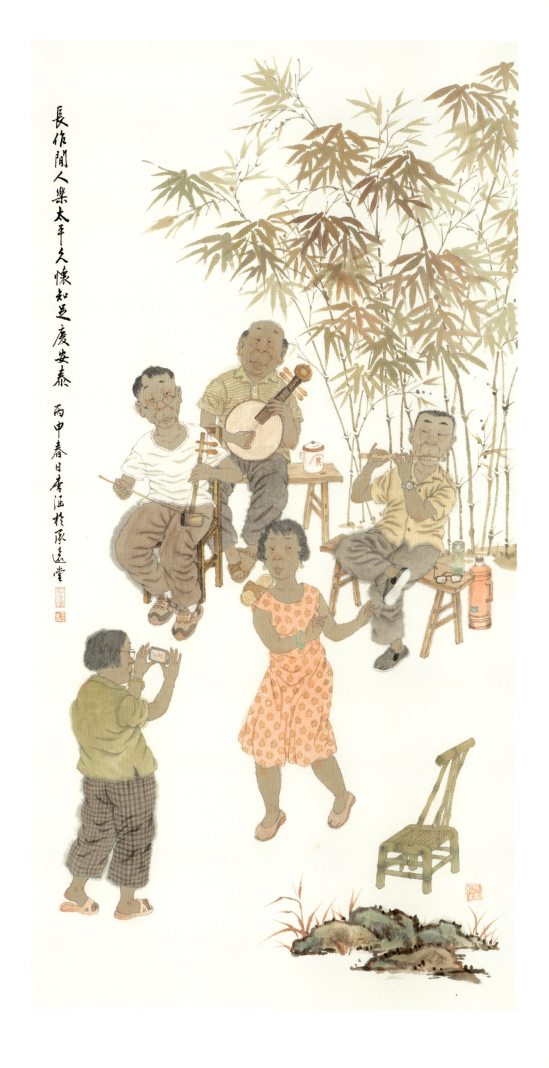

>>> 《草阁吟秋倚晚晴》（中国画） / 69cm×138cm

黄　钟，1954年出生。苏州市美术家协会理事，一级美术师。吴昌硕研究会副会长，任职于吴作人艺术馆。

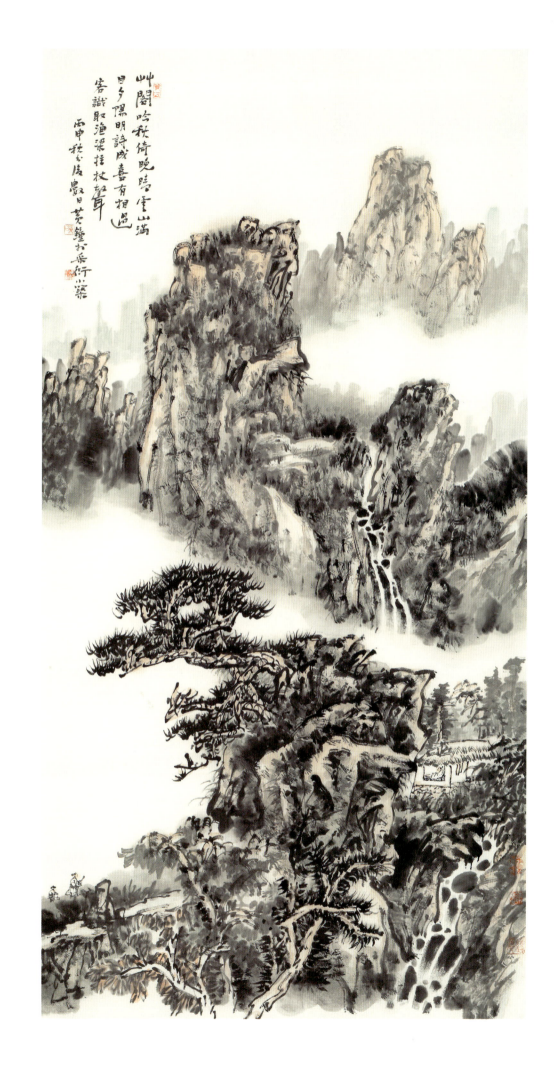

>>> 《敦煌印象》（油画） / 100cm×100cm

钱　流，1954 年出生。毕业于安徽师范大学美术系。中国美术家协会会员。江苏省美术家协会油画艺术委员会常务理事，苏州大学艺术学院教授、硕士研究生导师、美术创作研究中心主任。

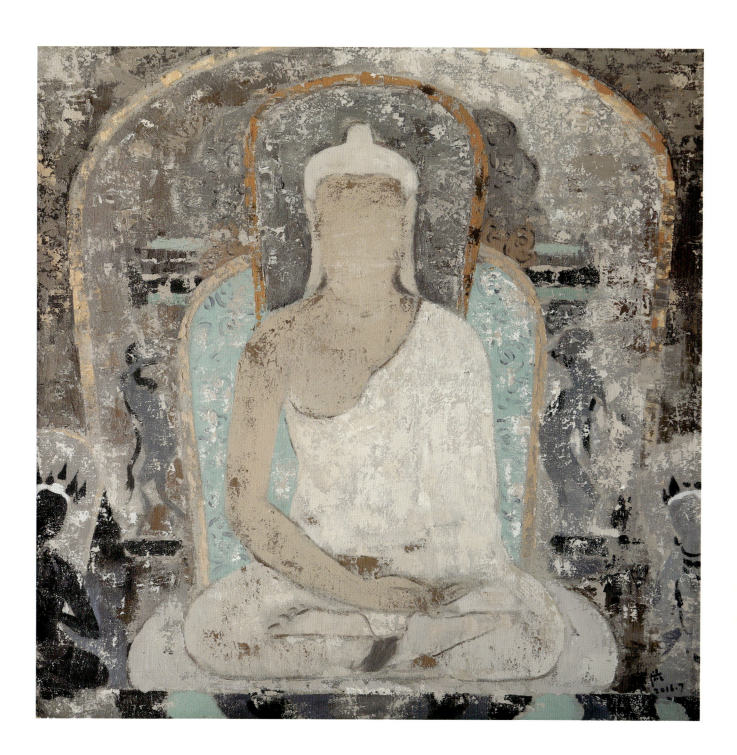

>>> 《入戏》（粉画） / 100cm×100cm

徐海鸥，1954年出生。中国美术家协会会员，中国科普作家协会理事，江苏省科普作家协会副秘书长，江苏省美术家协会理事，江苏省油画学会常务理事，苏州市美术家协会顾问，苏州市吴江区青少年科技文化中心顾问。苏州大学艺术学院美术系教授，硕士研究生导师。

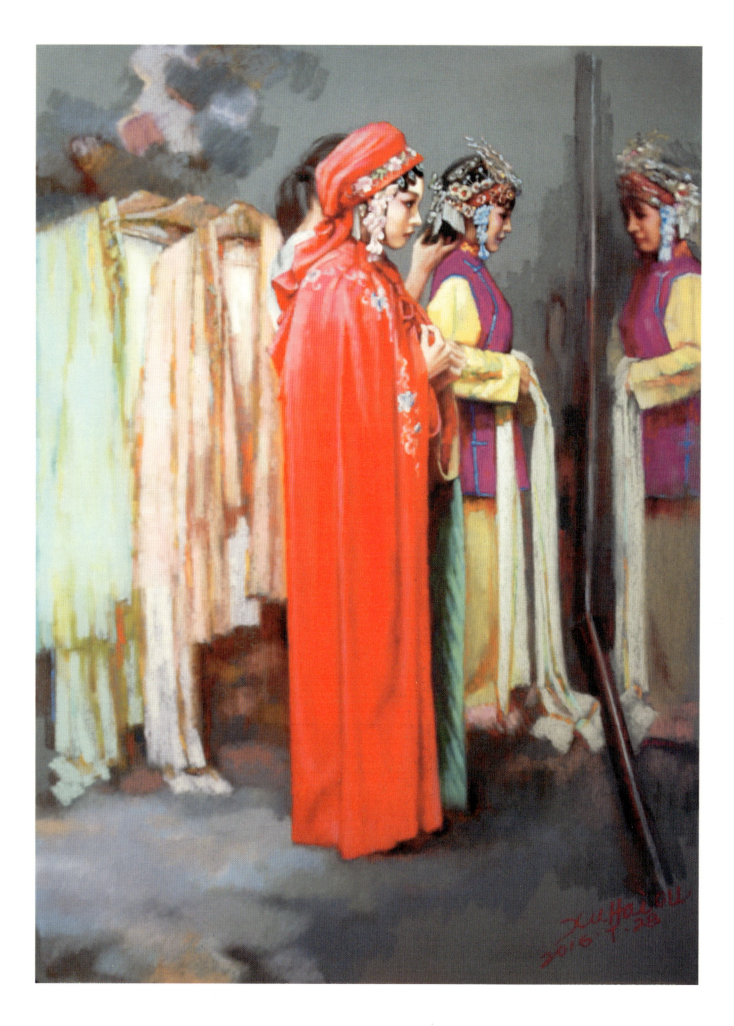

>>> 《长坂坡》（中国画） / 70cm×95cm

马忠贤，1955年出生。中国美术家协会会员。苏州科技大学教授，全国模范教师。

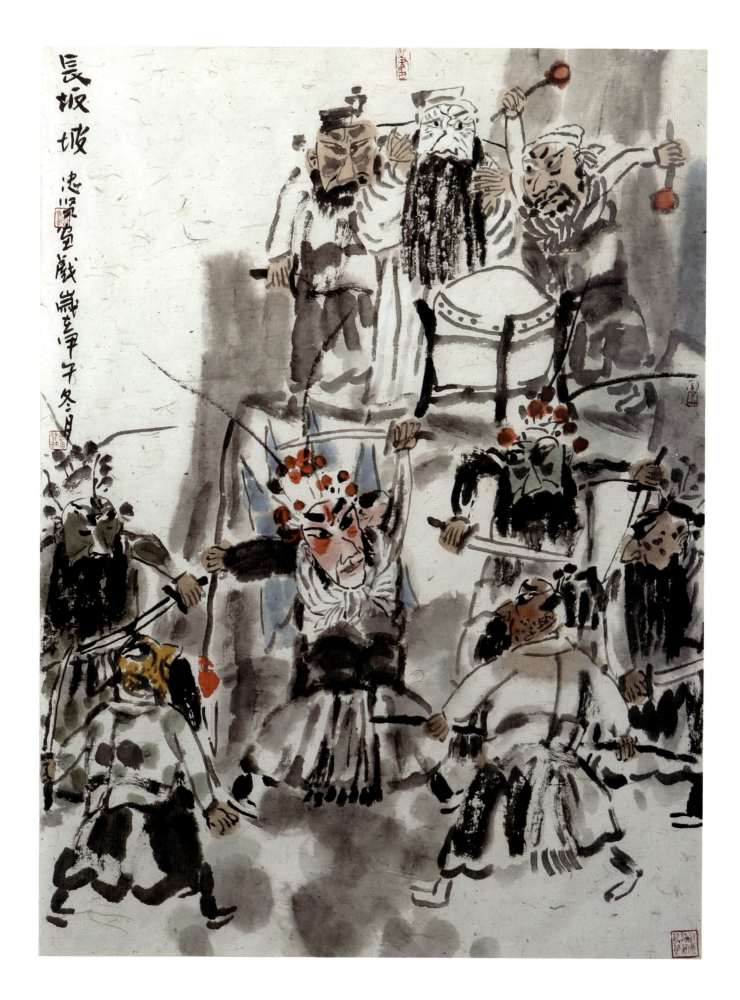

>>> 《洞天福地狮子林》（中国画） / 68cm×136cm

冯 豪，1955年出生。毕业于南京师范大学中文系。中国美术家协会会员，一级美术师。苏州国画院专职画师。

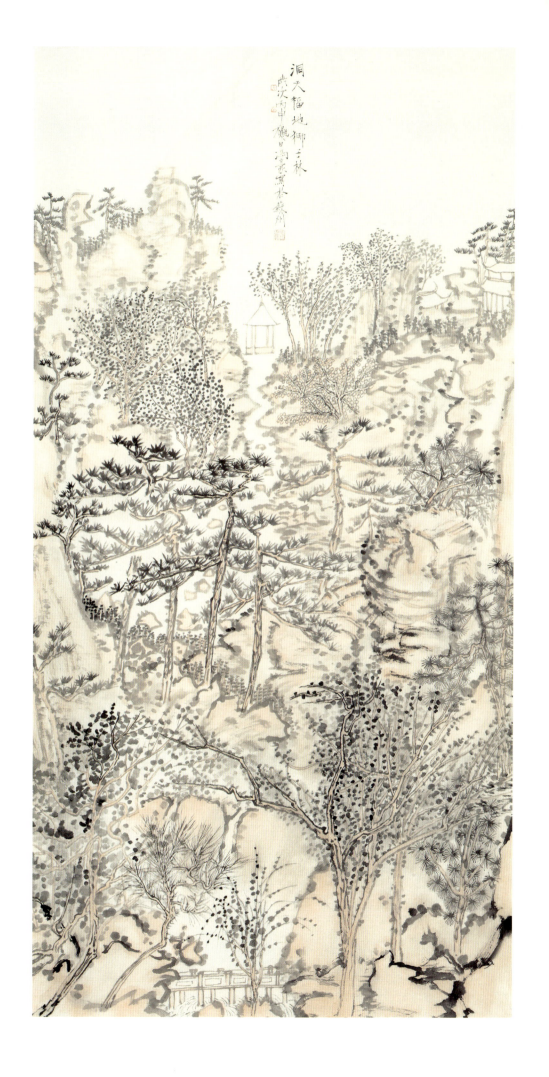

>>> 《肖像》（油画）／ 60cm×70cm

王　嫩，1955年出生。中国美术家协会会员，江苏省油画协会艺术委员会委员、理事。教授，硕士研究生导师。

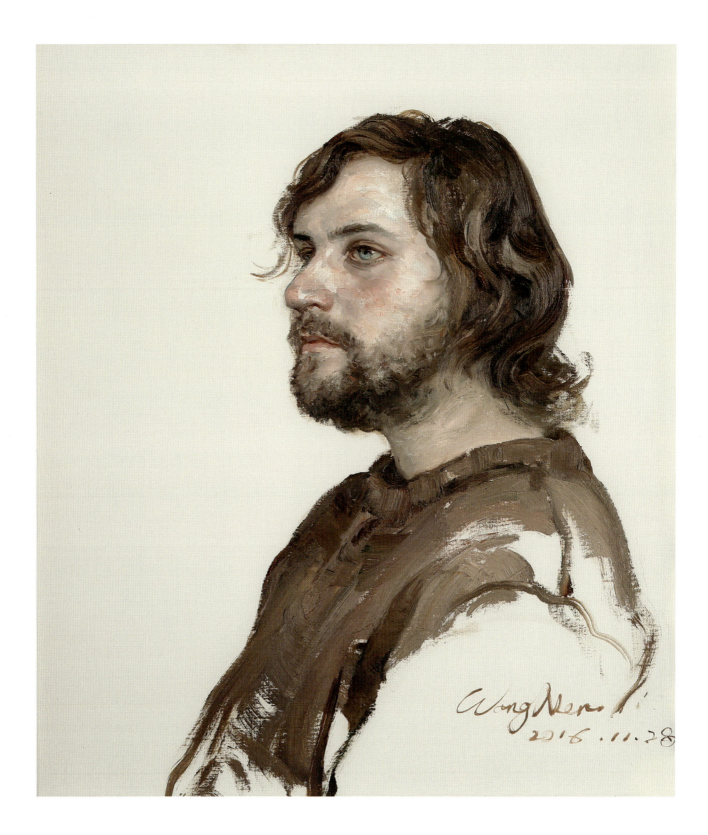

>>> 《苗寨村口》（油画） / 75cm×75cm

朱 旗，1955年出生。1982年毕业于南京师范大学美术学院油画专业。苏州职业大学艺术学院教授，江苏联合职业技术学院苏州分院特聘教授。

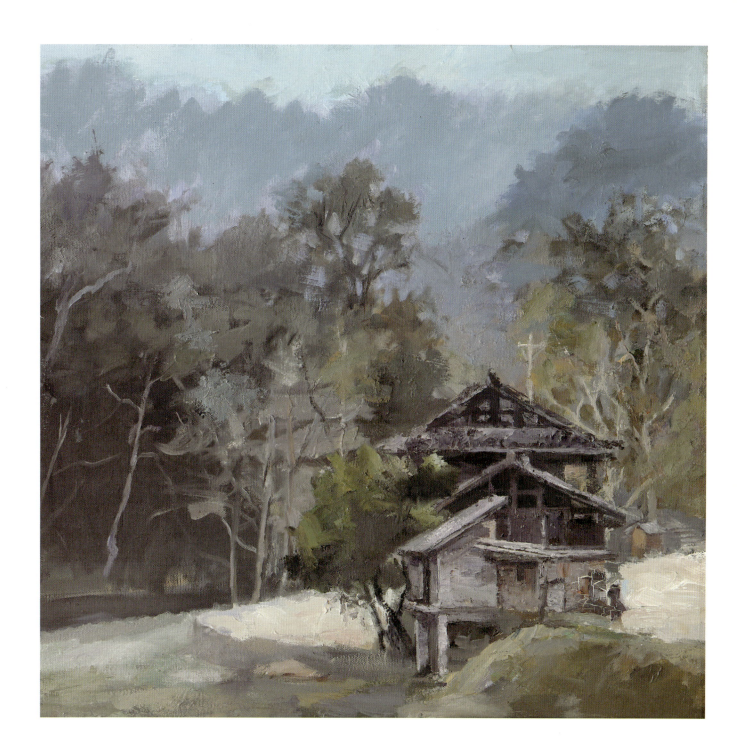

>>> 《凝视》（中国画） / 66cm×68cm

马　路，1956年出生。中国美术家协会会员，中国建筑学会室内设计分会会员。苏州大学艺术学院教授，硕士研究生导师。

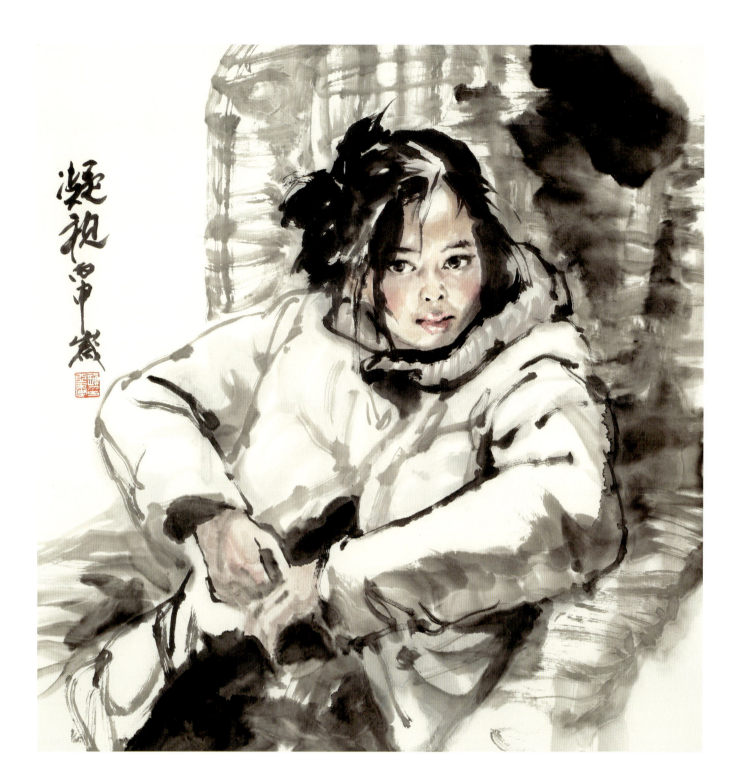

>>> 《荷花》（中国画） / 69cm×138cm

戴云亮，1956年出生。师从张继馨先生学写意花鸟画。江苏省美术家协会会员，江苏省花鸟画研究会会员，苏州市花鸟画研究会副会长。苏州职业大学艺术学院教授。

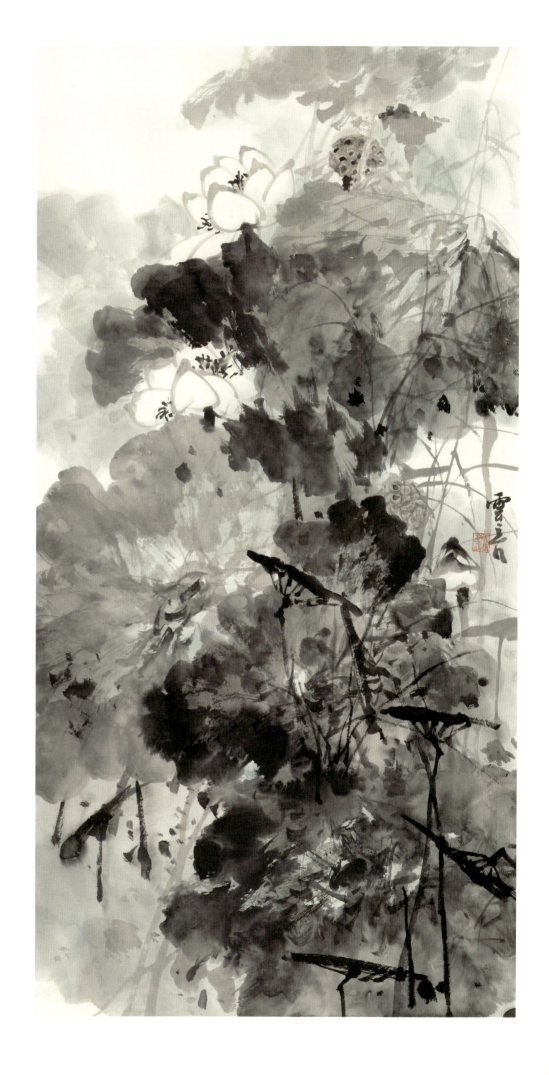

>>> 《吹法号的喇嘛》（油画） / 100cm×80cm

李白丁，1956年出生。1981年中国画人物专科毕业。多年来自学水彩、油画。中国美术家协会会员，教授。

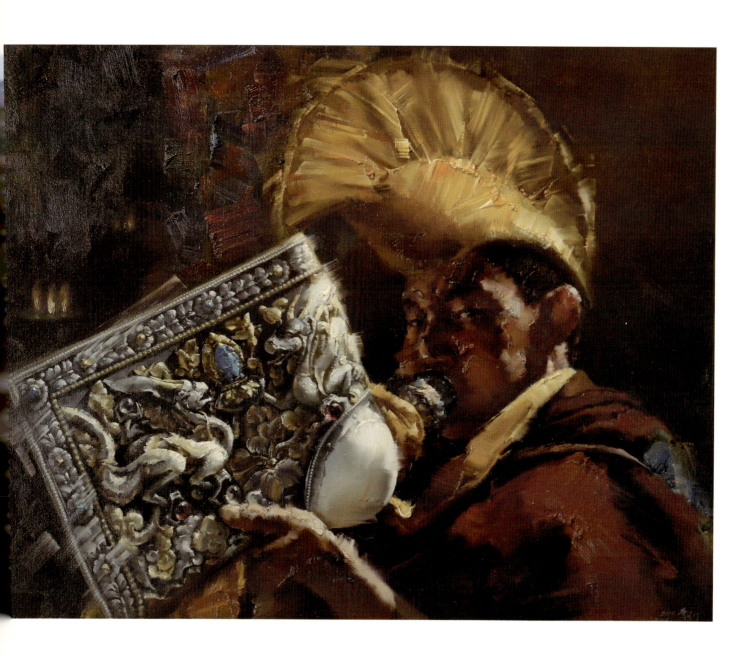

>>> 《咏梅》（中国画）／ 68cm×134cm

廖 军，1957年出生。中国美术家协会会员，工艺美术艺术委员会委员，全国城雕艺术委员会委员，江苏省雕塑家协会副主席。苏州工艺美术职业技术学院院长，教授，苏州大学博士研究生导师，江苏省有突出贡献的中青年专家。

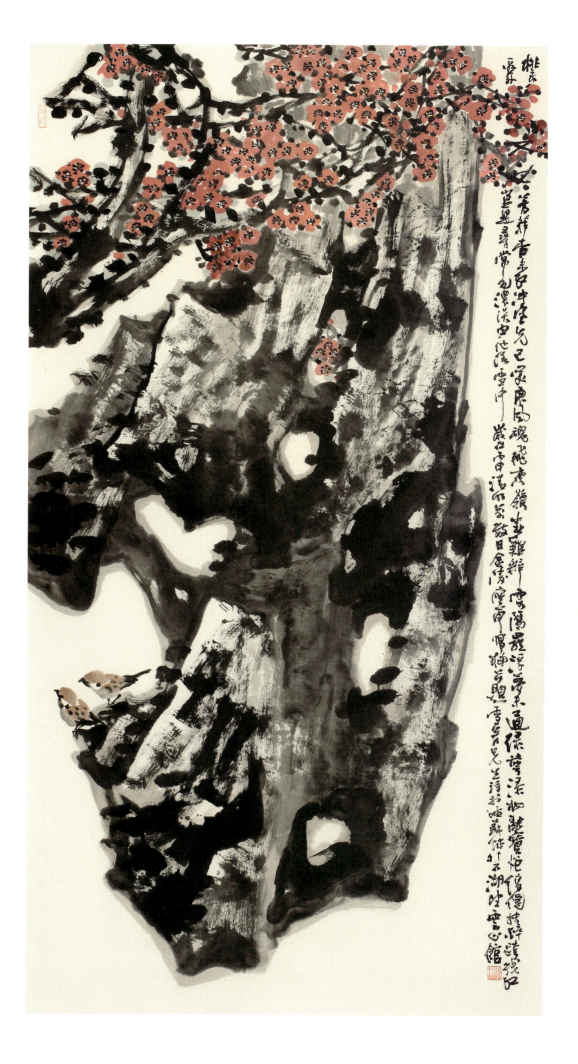

>>> 《春日童嬉》（中国画）/ 69cm×138cm

姚新峰，1957年出生。中国美术家协会会员，一级美术师。江苏国画院特聘画师，苏州市花鸟画研究会副会长，新峰美术馆馆长。

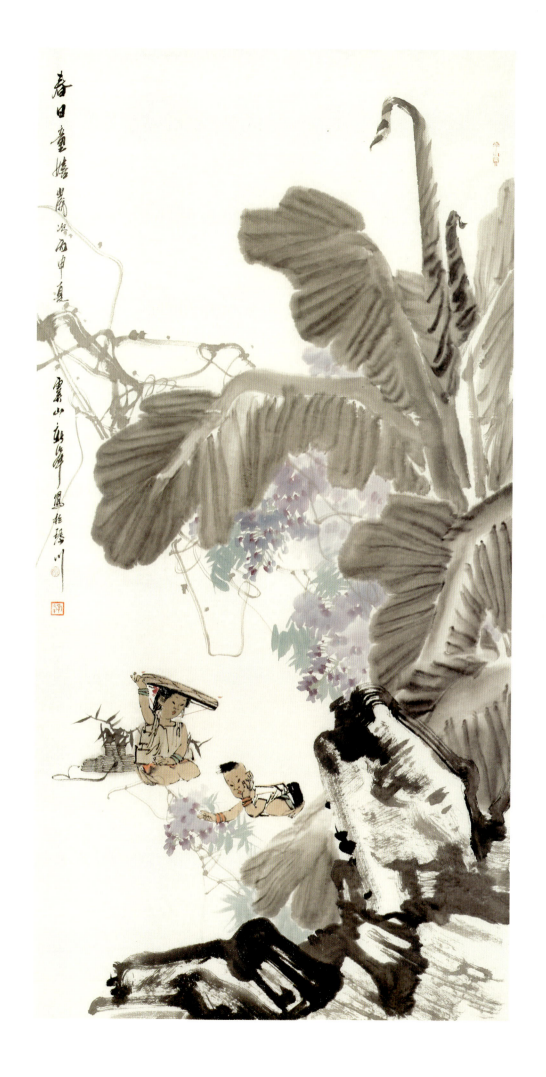

>>> 《松风小月园中境》（中国画） / 40cm×40cm

于 亨，1957年出生。中国美术家协会会员，苏州科技大学教授。

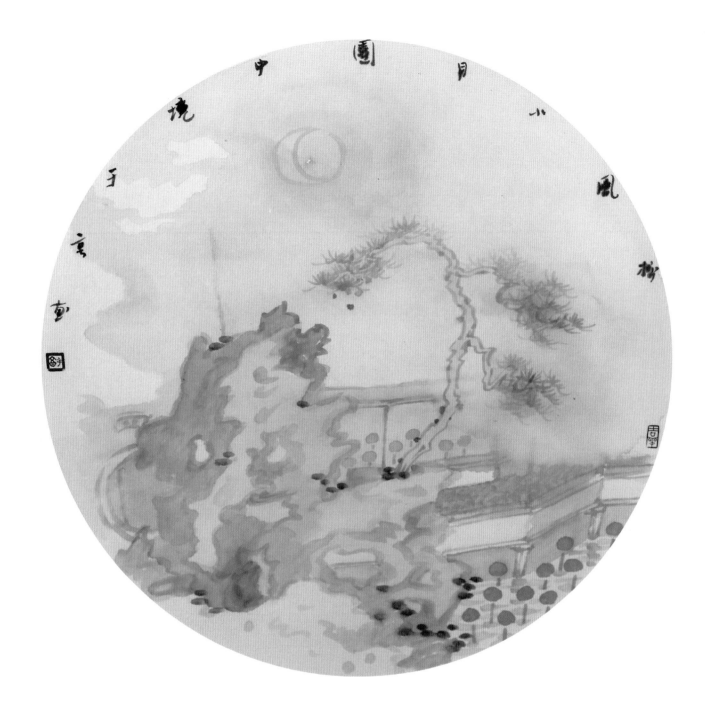

>>> 《老宅夕照》（粉画） / 120cm×80cm

王贤培，1957年出生。1982年毕业于南京艺术学院美术系。苏州职业大学艺术学院教授，中国美术家协会会员。

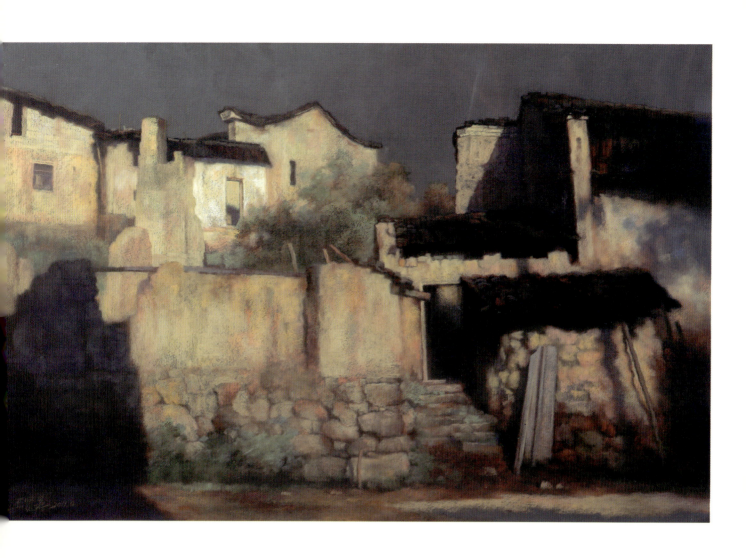

>>> 《晋北写生》（油画） / 80cm×60cm

金 纬，1958年出生。1982年毕业于山西大学美术系油画专业，1992年毕业于鲁迅美术学院油画系研修班。中国美术家协会会员。苏州科技大学传媒与视觉艺术学院教授，硕士研究生导师。

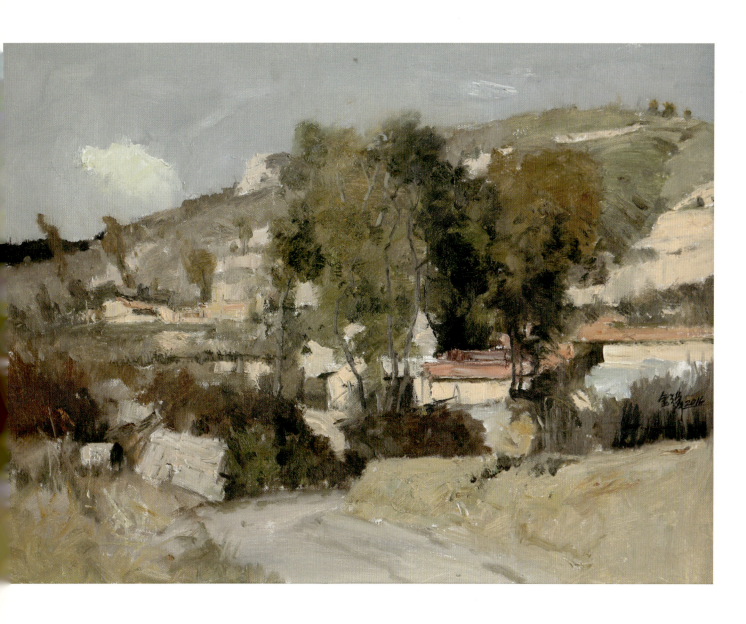

>>> 《清气》（油画） / 60cm×80cm

卢卫星，1958年出生。中国美术家协会会员，江苏省美术家协会水彩·粉画艺术委员会副主任，苏州市美术家协会副主席，一级美术师。

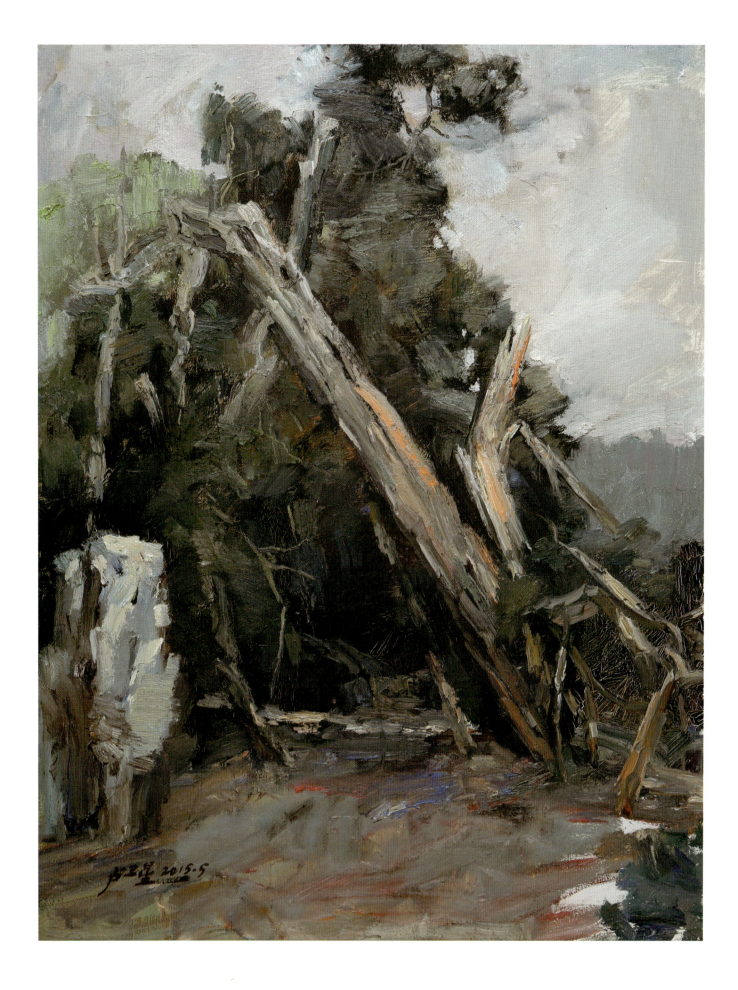

>>> 《春风吹遍绿江南》（油画） / 60cm×80cm

姚 莨，1958年出生。1982年毕业于南京师范大学美术系油画专业。中国美术家协会会员，江苏省油画学会常务理事，一级美术师。苏州美术馆专业画家、艺术总监。

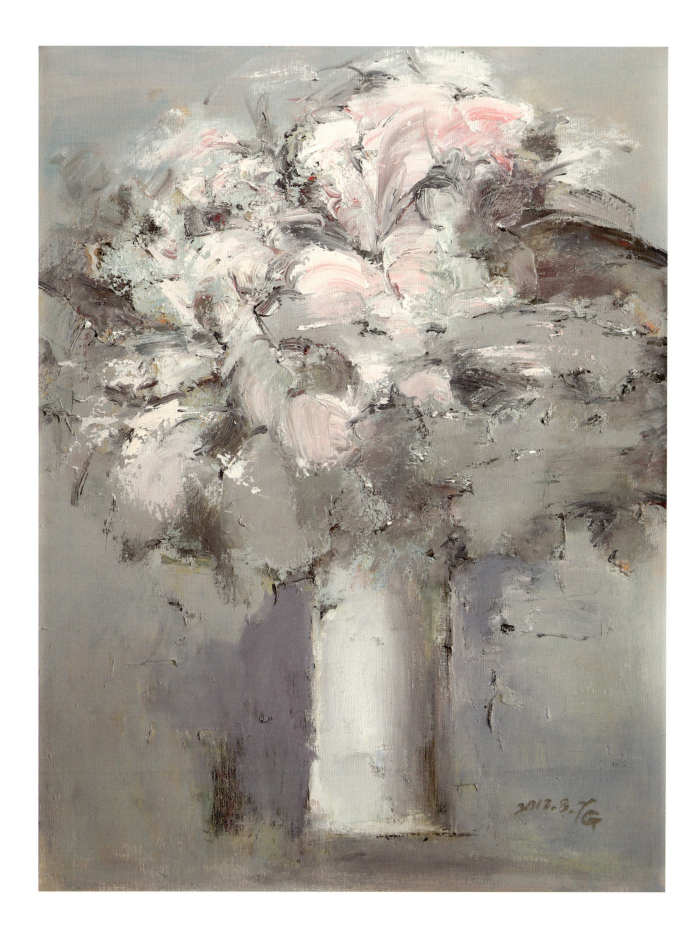

>>> 《平江人家》（水彩画） / 76cm×56cm

黄 海，1958年出生。中国美术家协会会员，苏州市美术家协会副主席，江苏省室内装饰行业协会副会长，江苏省美术家协会工艺美术艺术委员会副主任。苏州工艺美术职业技术学院副院长、教授。

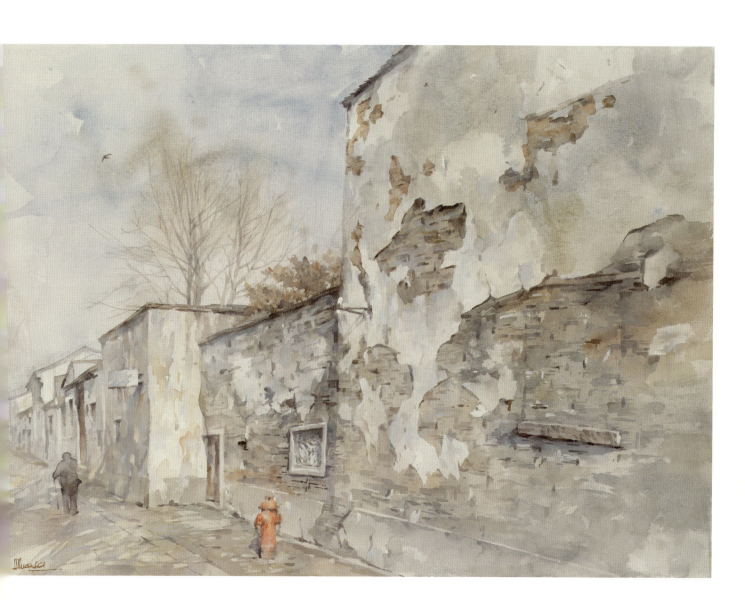

>>> 《叙述沙钢·高炉炼铁工》（中国画） / 73cm×138cm

张文来，1959年出生。1986年毕业于南京艺术学院。中国美术家协会会员，江苏省中国画学会理事。深圳画院客座画家，苏州大学艺术学院兼职教授，常熟书画院专职画家。

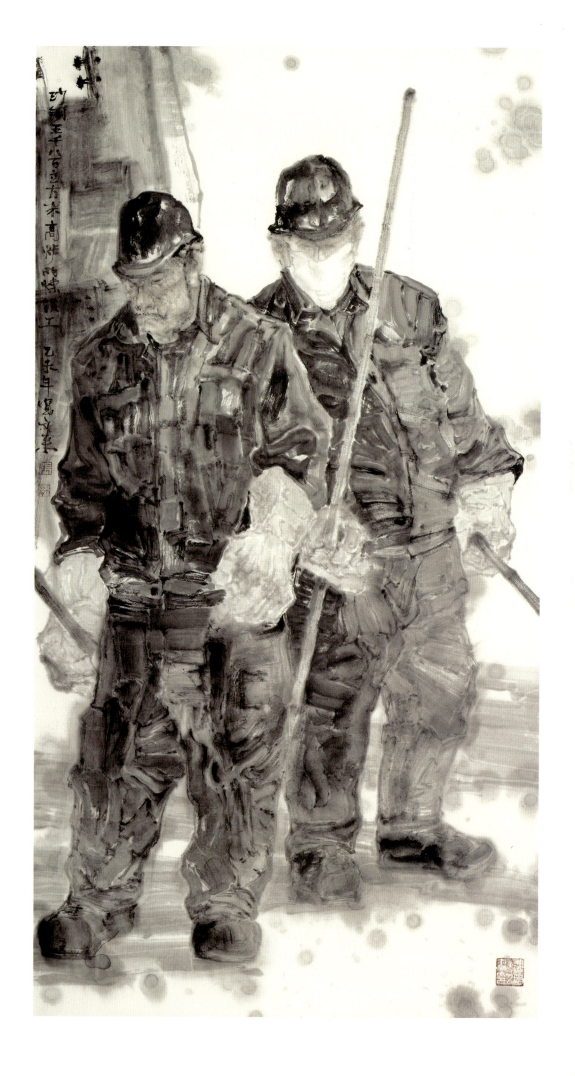

>>> 《空山晴滴翠》（中国画） / 50cm×50cm

张 明，1959年出生。中国美术家协会会员。苏州工艺美术职业技术学院副教授，复旦大学上海视觉艺术学院副教授。

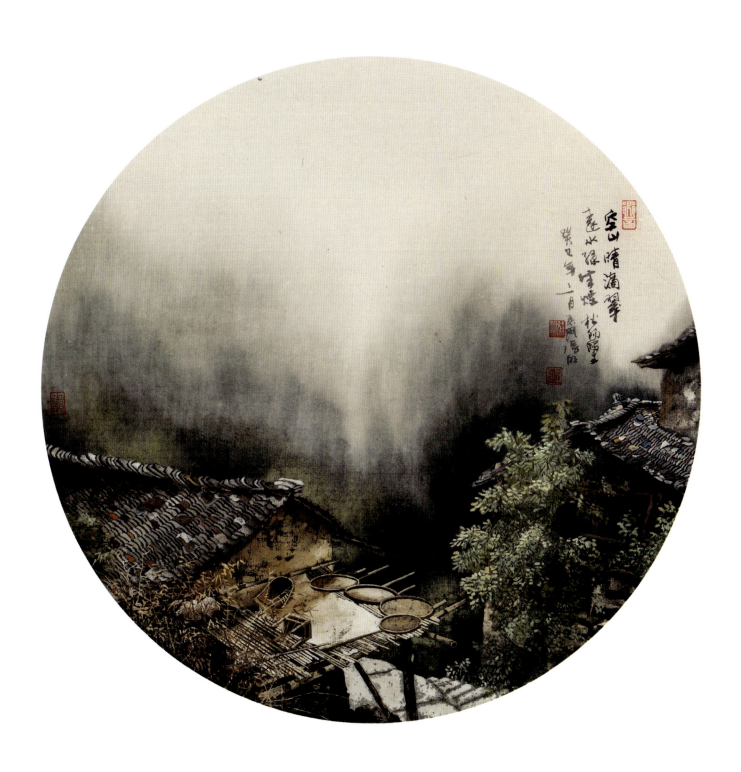

>>> 《回眸》（中国画） / 68cm×137cm

沈南强，1960年出生。毕业于广西艺术学院。江苏省美术家协会会员，江苏省教育学会美术专业委员会常务理事，苏州市美术家协会理事，苏州市教育学会美术教育分会常务副会长兼秘书长。苏州市教育科学研究院美术教研员，中央教科所艺术教育研究中心专家组成员。

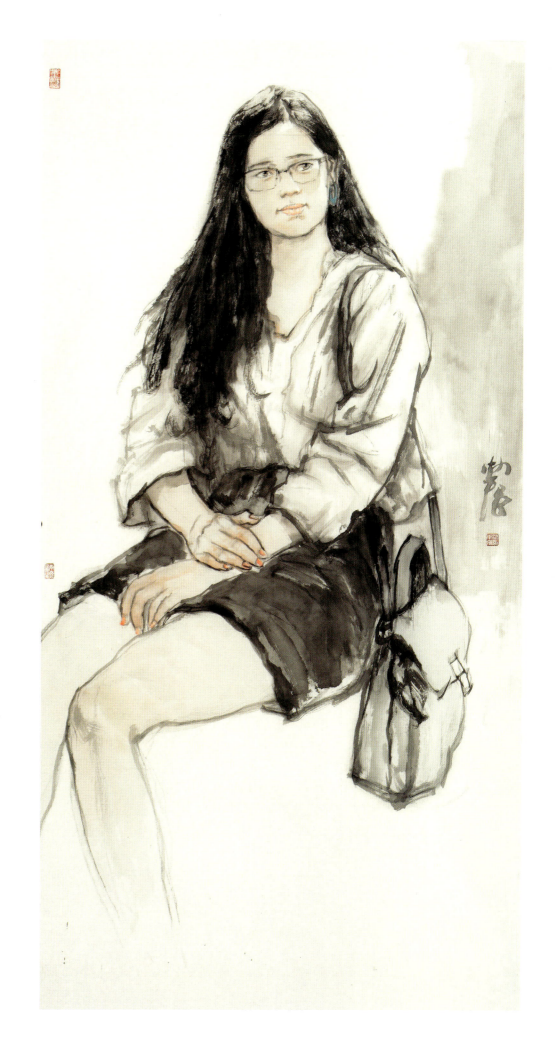

>>> 《摇啊摇到外婆桥》（油画） / 90cm×130cm

吴晓洵，1960年出生。中国美术家协会会员，江苏省美术家协会油画艺术委员会委员，江苏省油画学会艺术委员会委员，ICAD（国际商业美术设计师协会）会员，江苏地区专家委员会委员，苏州美术家协会理事。苏州科技大学传媒艺术学院副教授，硕士生导师。人民网《艺术上海》栏目专家委员会当代艺术主任委员。

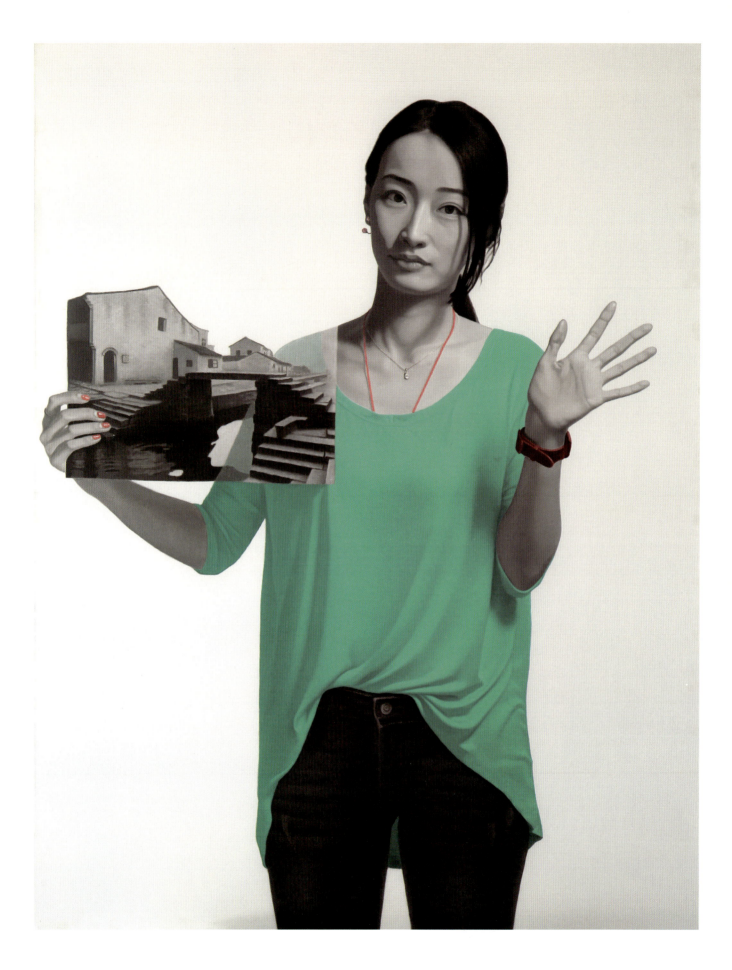

>>> 《侗寨歌手（贵州写生）》（中国画） / 68.5cm×141cm

徐惠泉，1961年出生。中国美术家协会会员，中国画学会理事，中国工笔画学会常务理事，江苏省美术家协会副主席，江苏省中国画学会副会长，苏州市文学艺术界联合会副主席，苏州市美术家协会主席。一级美术师。

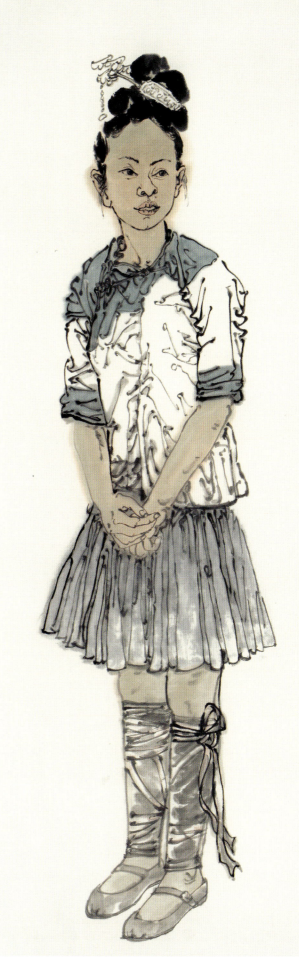

>>> 《庭园归劝图》（中国画） / 46cm×70.5cm

李超德，1961年出生。中国美术家协会会员，中国美术家协会设计委员会委员，苏州市文艺评论家协会主席。苏州大学艺术学院教授，博士研究生导师。

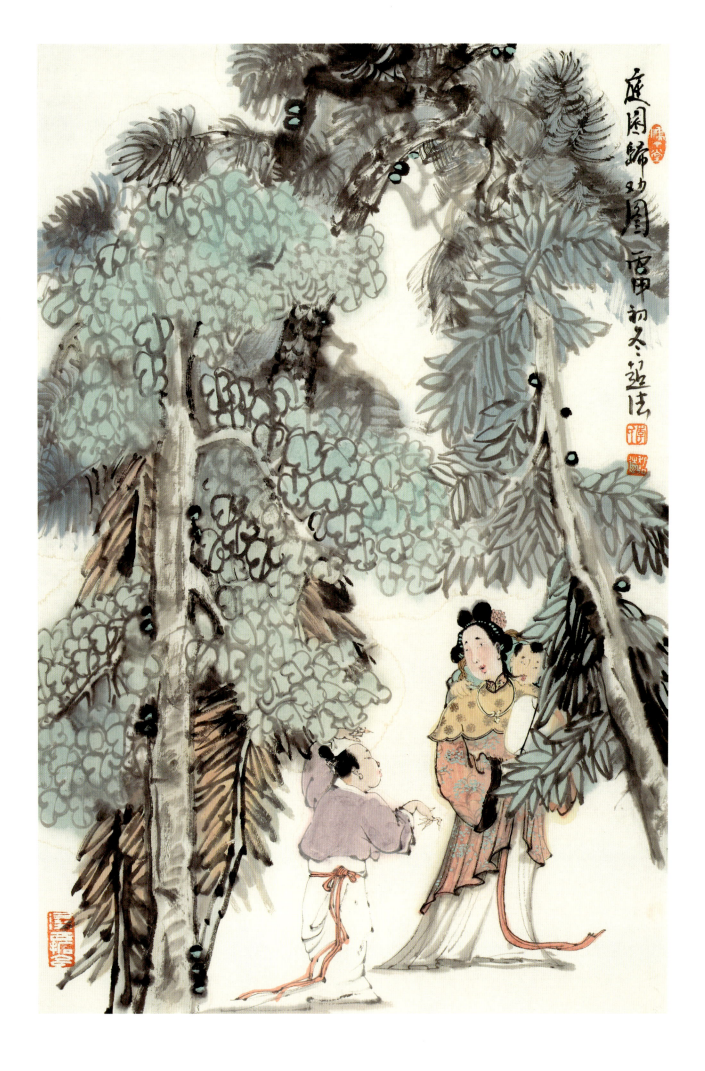

>>> 《雨后春光湿》（中国画）/ 68cm×136cm

张建明，1961年出生。笔名鉴铭。张辛稼先生关门弟子。1988年南京艺术学院美术系进修。江苏省美术家协会会员，江苏省花鸟画研究会会员，苏州吴门中国画研究院副院长。

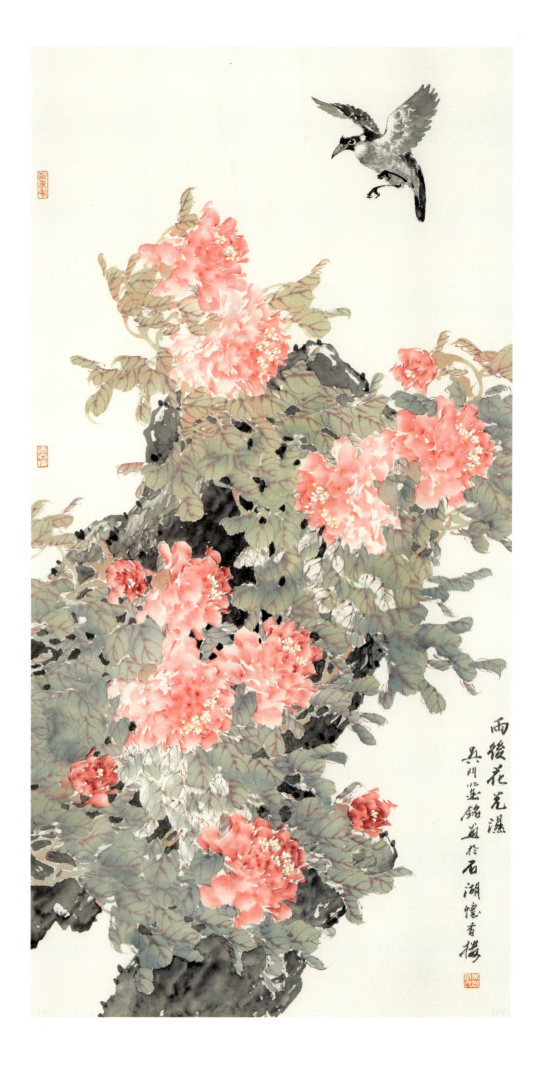

>>> 《正月》（版画）/ 64cm×149cm

顾志军，1961年出生。1979年入苏州桃花坞木刻年画社，从事传统版画的研究和创作，1995年入中央美术学院版画系助教研修班学习。中国美术家协会会员，中国版画家协会会员，江苏省美术家协会理事，江苏省版画艺术委员会副秘书长，苏州市美术家协会副主席。一级美术师，职业画家。

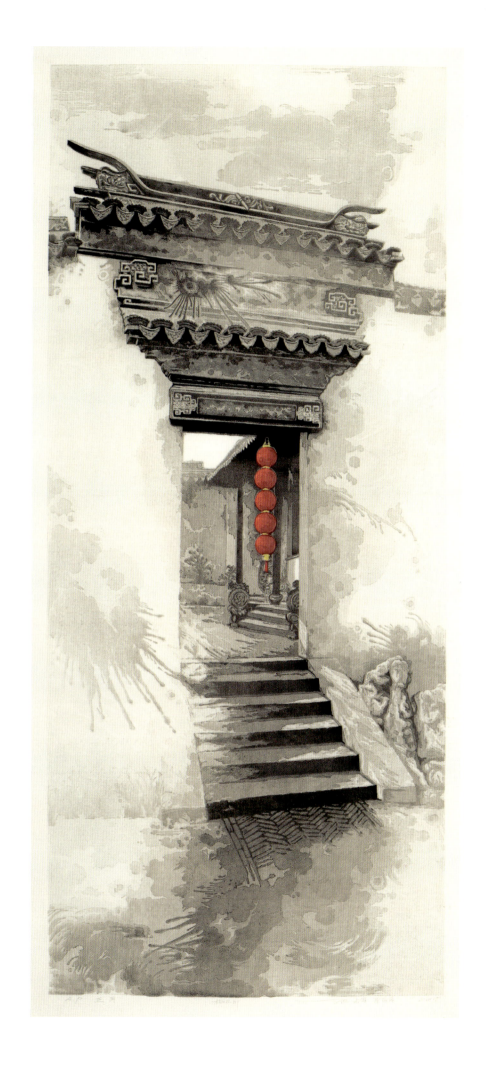

>>> 《溪南溪北打稻场》（中国画） / 69cm×136cm

陈危冰，1962年出生。先后毕业于苏州工艺美术学校、苏州大学艺术学院。中国美术家协会会员，中国工艺美术学会书画专业委员会副秘书长，江苏省美术家协会常务理事，江苏省美术家协会山水画艺术委员会委员，苏州市美术家协会副主席兼秘书长。一级美术师。

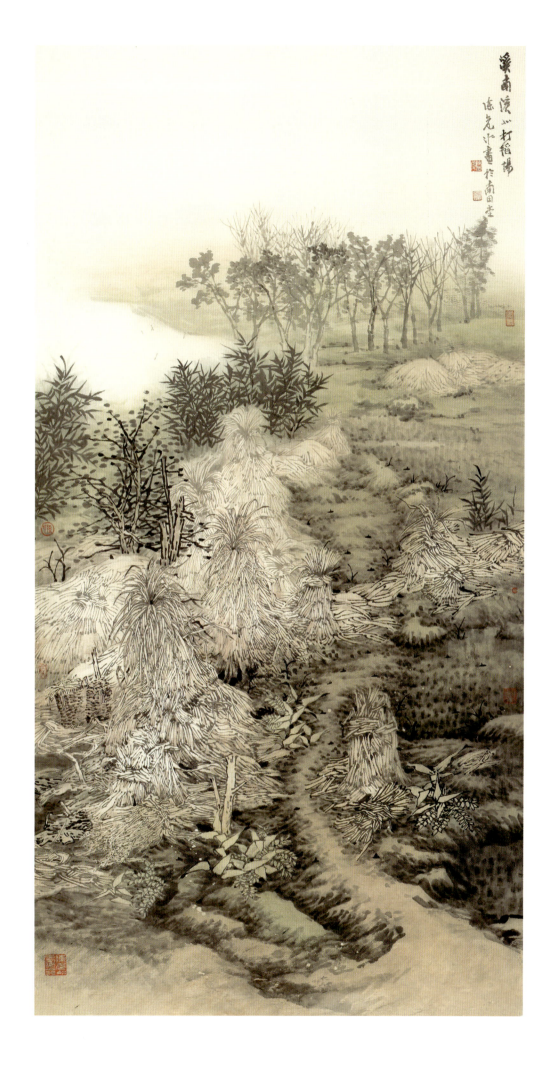

>>> 《梅花香自苦寒来》（中国画） / 68cm×136cm

吴中培，1962年出生。1983年毕业于苏州美术专科学校绘画专业，2009年国家画院陈鹏花鸟画高研班结业，2012年中央美术学院张立辰大写意花鸟画高研班结业，就读于教育部张立辰大写意花鸟画博士班。苏州市美术家协会理事，吴中区美术家协会副主席，苏州市花鸟画研究会副会长兼秘书长，苏州高风堂美术馆馆长。

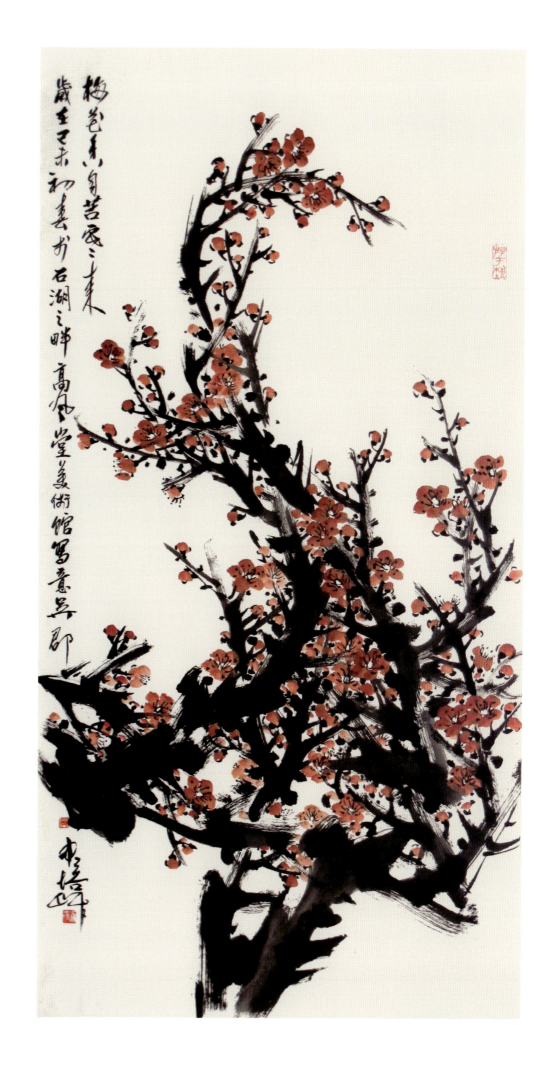

>>> 《菩提》（中国画） / 68cm×120cm

李亚琴，1962年出生。中国美术家协会会员，中国版画家协会会员，江苏省版画院特聘画师。

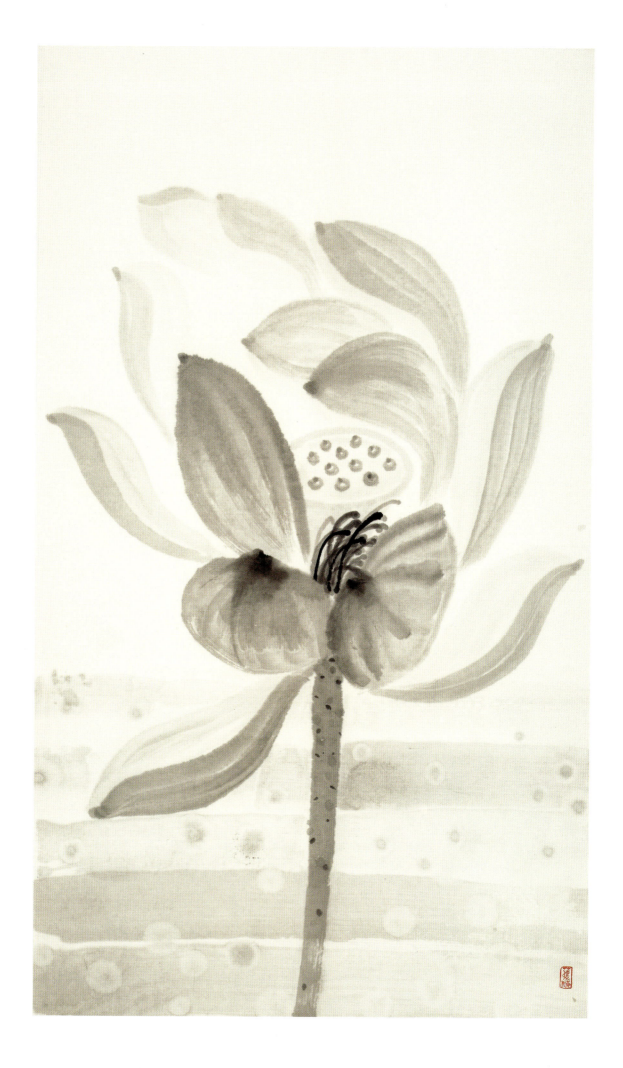

>>> 《回眸》（油画） / 80cm×80cm

潘道生，1962年出生。中国美术家协会会员，苏州市美术家协会理事。苏州科技大学传媒艺术学院美术系主任，副教授，硕士研究生导师。

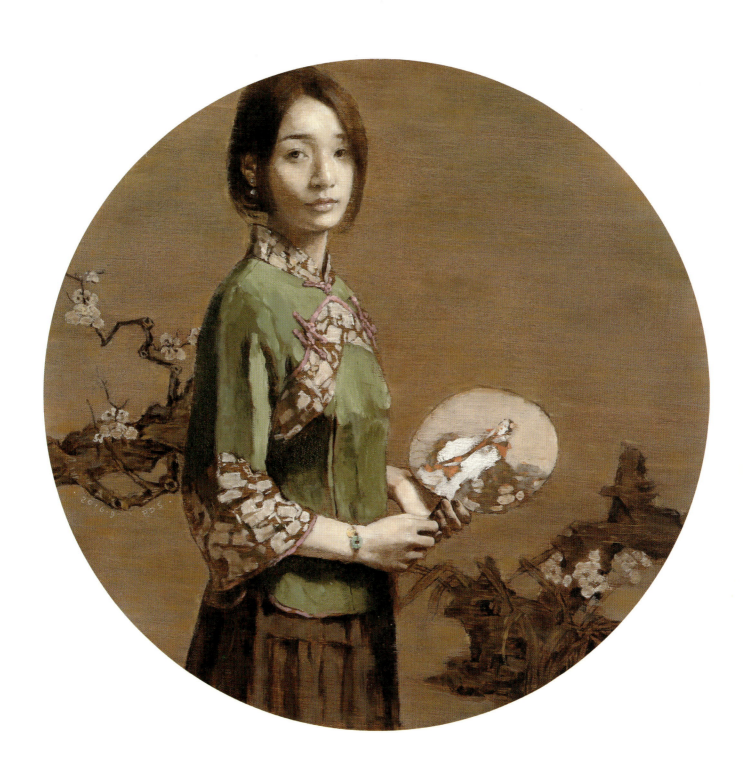

>>> 《旅途中的风景》（水彩画） / 70cm×50cm

姜竹松，1962年出生，1986年毕业于苏州丝绸工学院工艺美术系。全国艺术专业学位研究生教育指导委员会委员，中国美术家协会会员，江苏省美术家协会水彩艺术委员会委员，苏州市美术家协会副主席。苏州大学艺术学院院长，教授，硕士研究生导师，

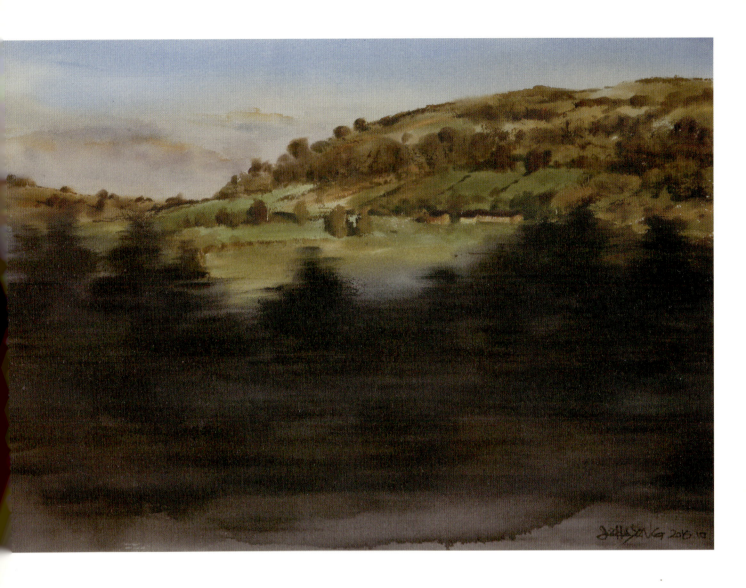

>>> 《果实二十号》（油画） / 33.5 cm×54cm

戴家峰，1963年出生。1989年毕业于上海华东师范大学。中国美术家协会会员。现任教于苏州大学艺术学院美术系。

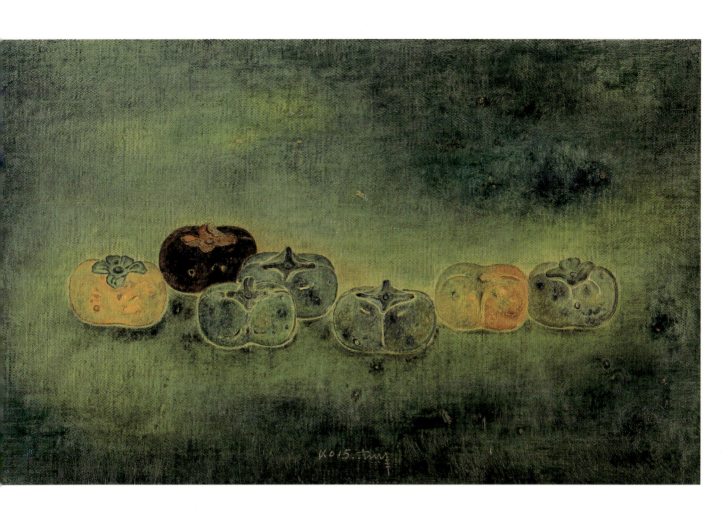

>>> 《戏雨图》 （中国画） / 50cm×134cm

李亚光，1964年出生。毕业于山东师范大学美术系，进修于中央美术学院中国画系。中国美术家协会会员。苏州国画院专职画师，苏州科技大学艺术学院硕士研究生导师。

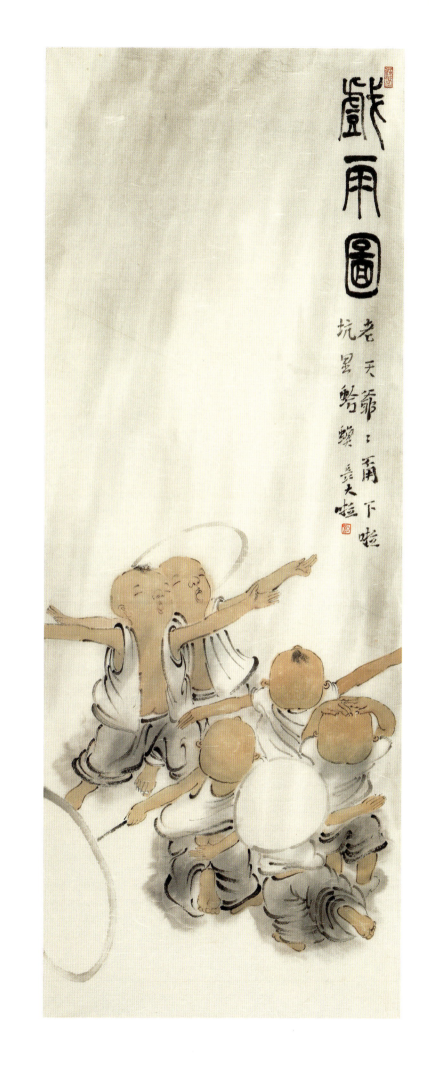

>>> 《红叶飞霜》（中国画） / 68cm×136cm

吴 晓，1964年出生。毕业于苏州工艺美术学校，后就读于苏州大学。江苏省美术家协会会员，苏州市美术家协会副秘书长，苏州市姑苏区美术家协会副主席，苏州市沧浪书画联谊会副秘书长，苏州市花鸟研究会副秘书长，《人民画报》书画院副秘书长。苏州美术院画师。

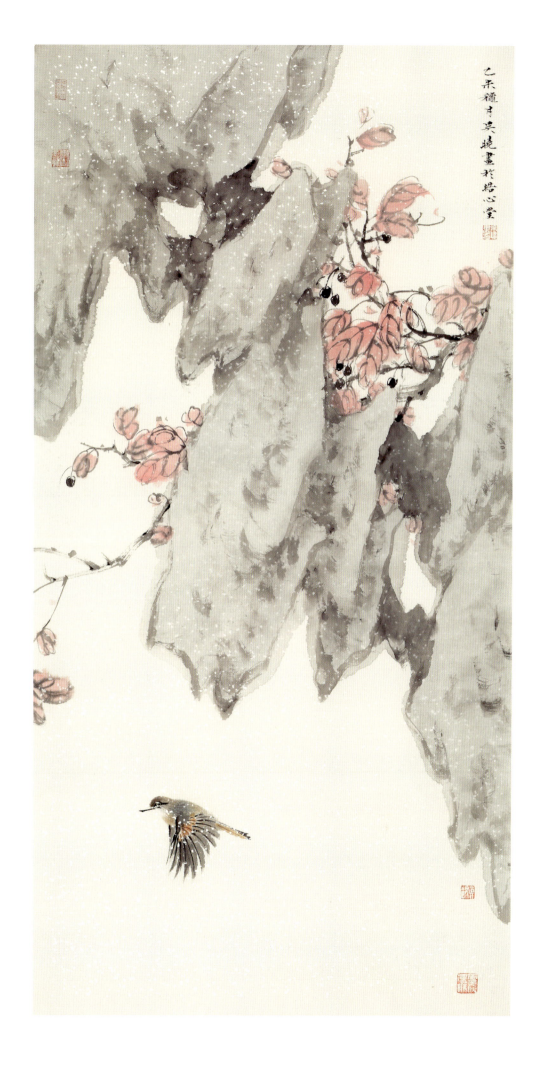

>>> 《闲逸图》（中国画） / 69cm×69cm

秦学研，1964年出生。中国美术家协会会员。中国画虎艺术研究院名誉院长，中国现代青年书画家协会副主席，江苏省国画院特聘画师。

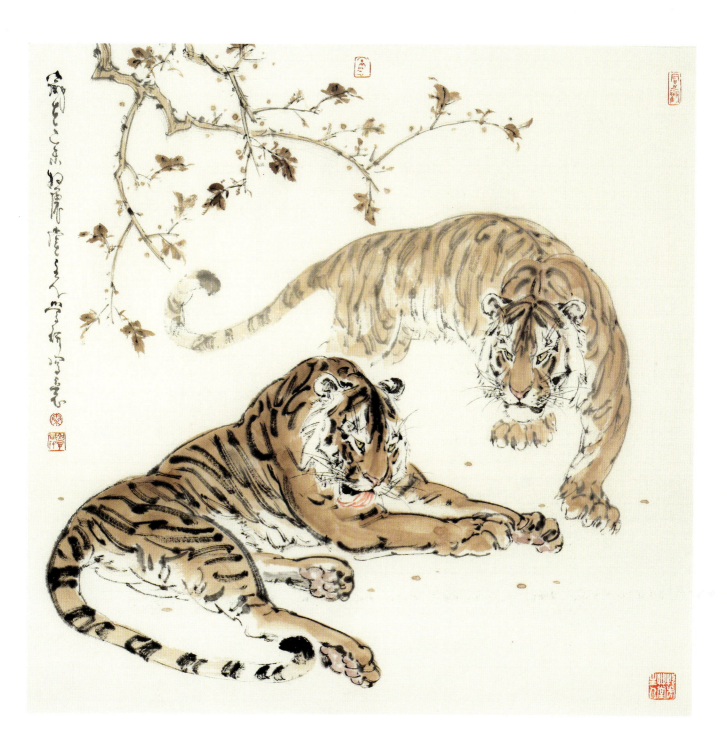

>>> 《春晖》（油画） / 90cm×115cm

伍立峰，1964年出生。中国美术家协会会员，江苏省美术家协会 壁画艺术委员会委员，江苏省油画学会理事，苏州市美术家协会副主席。苏州科技大学传媒艺术学院副院长、教授。

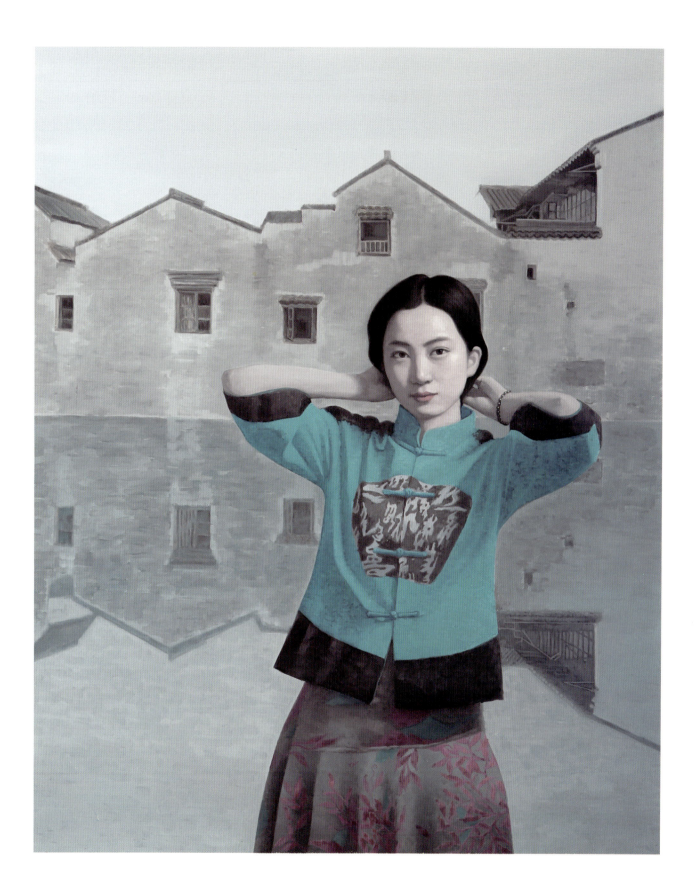

>>> 《人像写生》（中国画）/ 69cm×69cm

刘 佳，1965年出生。毕业于南京师范大学美术系。中国美术家协会会员，中国美术家协会民族美术艺术委员会委员，全国青年联合会委员，中国画学会理事，苏州市美术家协会副主席。苏州大学艺术学院兼职教授、硕士研究生导师，一级美术师。苏州国画院院长。

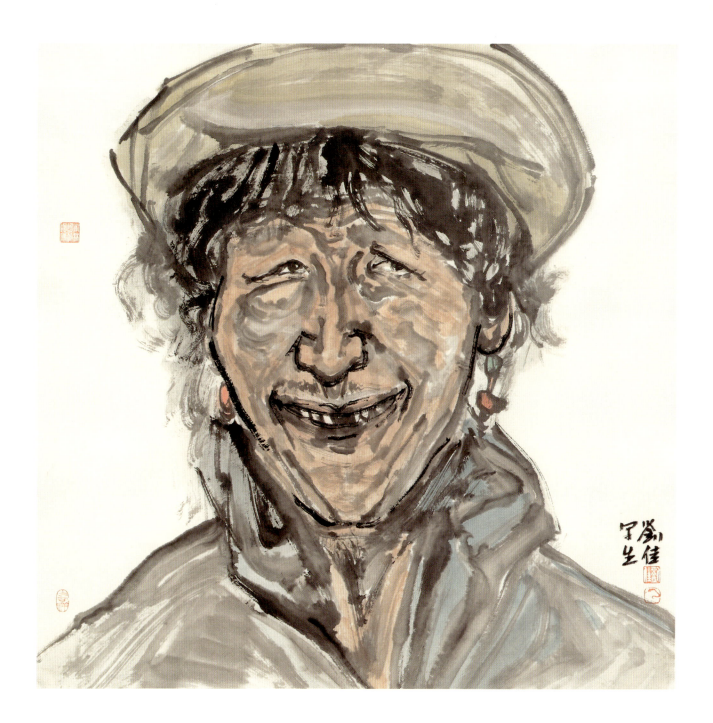

>>> 《潮声寒带雨》（中国画） / 69cm×69cm

徐 贤，1966年出生。苏州美术家协会理事、副秘书长，吴作人艺术馆专业画家。一级美术师。苏州东吴画院副院长，吴门中国画研究院副院长，香港大中华文化艺术研究院客座教授，《华夏美术》杂志主编。

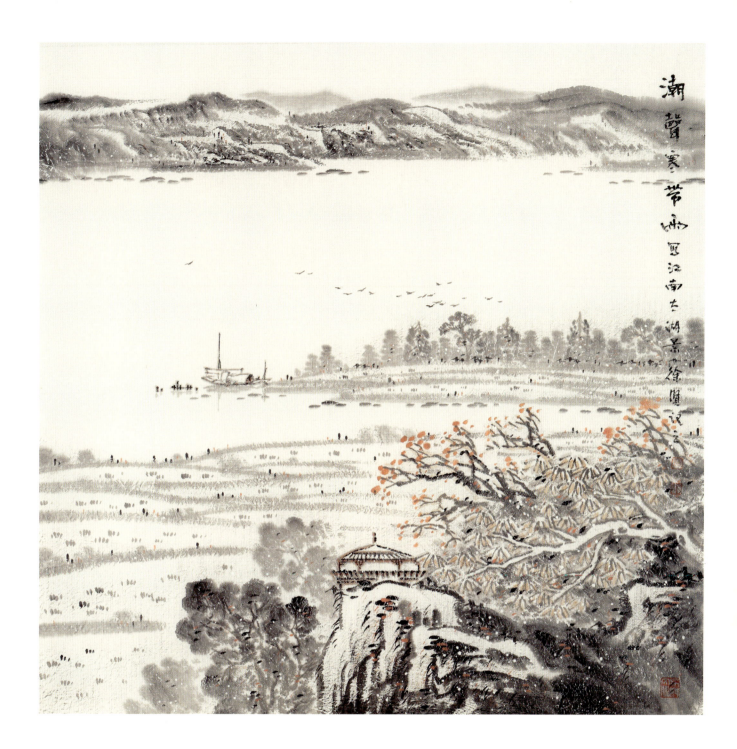

>>> 《不向群芳争艳容》（中国画） / 50cm×70cm

贾俊春，1966年出生。中国美术家协会会员。文化部青年美术工作委员会副秘书长，苏州国画院专职画师，江苏省中国画学会理事，中国美术家协会培训中心特聘教师，中国画艺术创作院导师。

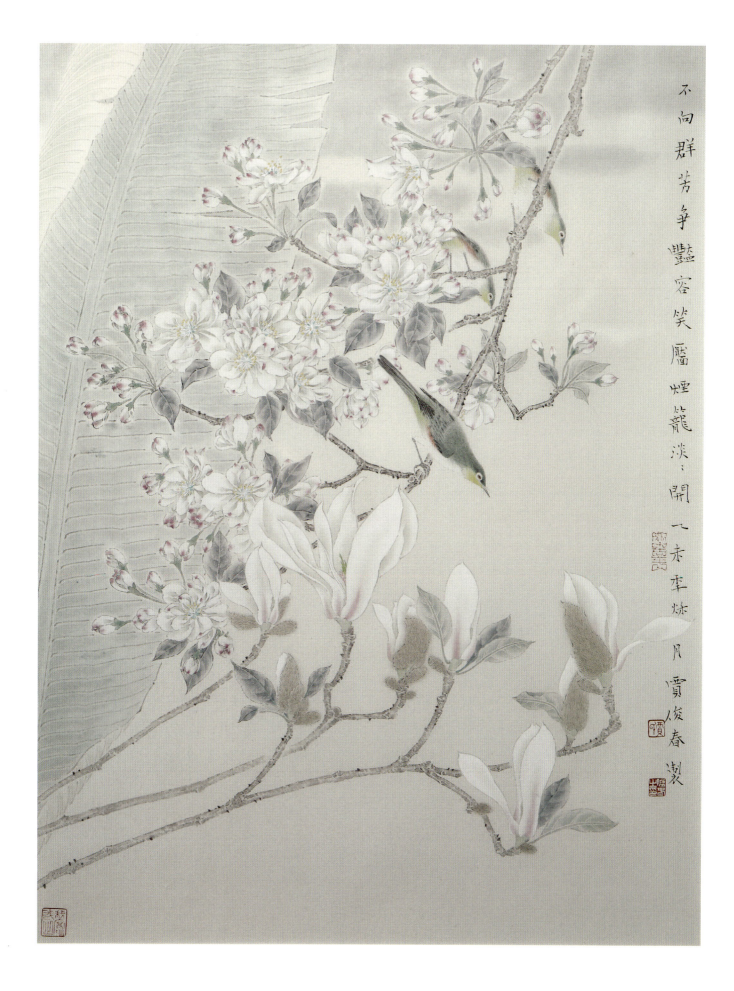

>>> 《石畔春色》（中国画） / 68cm×138cm

丁建中，1966年出生。毕业于江苏省洛社师范学校、苏州大学艺术学院，曾于1987年入江苏省国画院进修。为著名画家吴冠南先生入室弟子。江苏省美术家协会会员，江苏省花鸟画研究会会员，苏州市花鸟画研究会副秘书长。中国民主促进会会员，曾任张家港市书画院院长、张家港市美术家协会常务副主席。现任职于苏州市吴作人艺术馆。

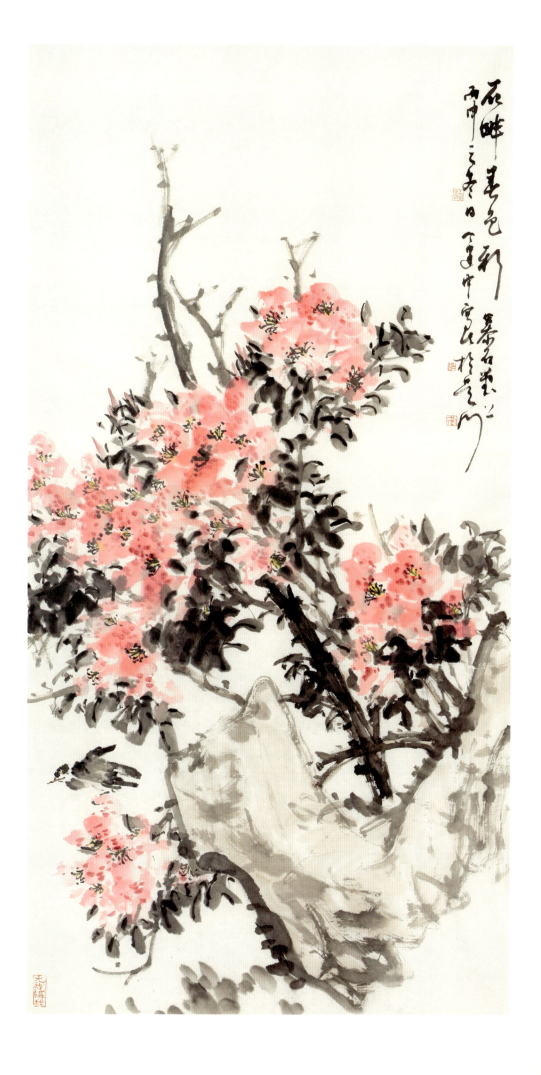

>>> 《溪山过雨图》（中国画）／ 68cm×136cm

严少楼，1966年出生。师从著名画家何境涵先生。中国美术家协会会员，吴江美术家协会理事。中国美术家协会吴江写生基地秘书长，苏州东吴画院副院长，吴江大自然美术馆馆长，吴江书画院特聘教授。

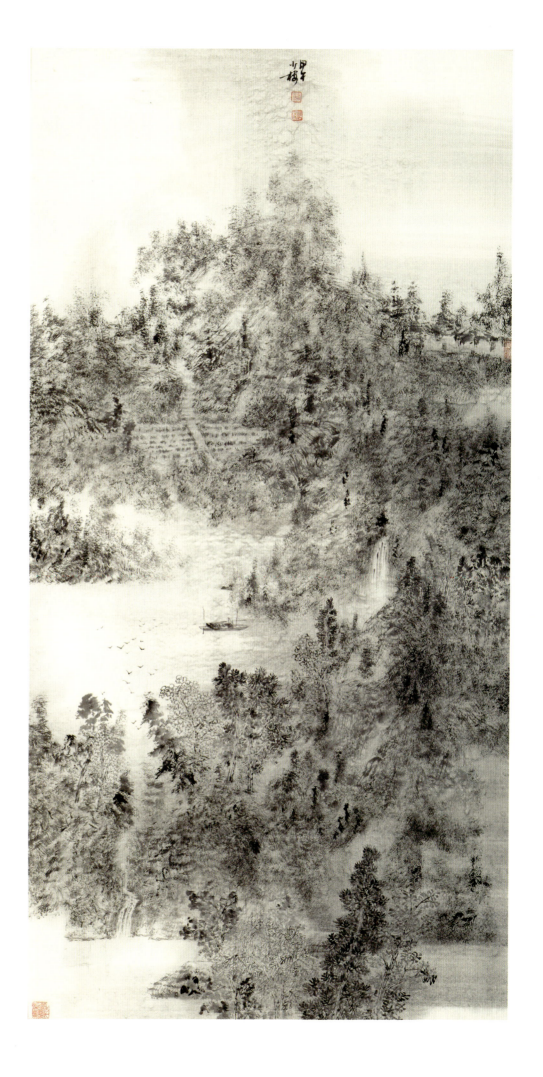

>>> 《春晚绿野秀》（中国画） / 68cm×138cm

蒯惠中，1967年出生。中国美术家协会会员。江苏省国画院特聘画师，苏州科技大学兼职教授，苏州市美术家协会理事，吴中区政协委员，吴中区政协书画协会副会长，吴中区文联副主席，吴中区美术家协会主席，太湖画院院长。

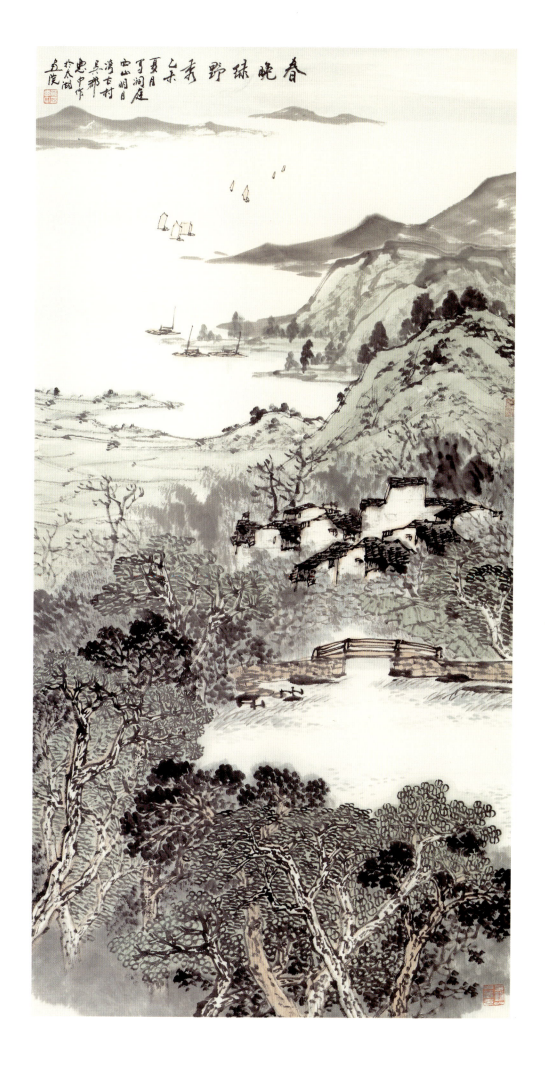

>>> 《教子图》（中国画）／ 68cm×60cm

张 漫，1967年出生。中国美术家协会会员。苏州市美术家协会理事，江苏省国画院特聘画师，吴中区美术家协会副主席，吴中区政协书画研究会副会长。

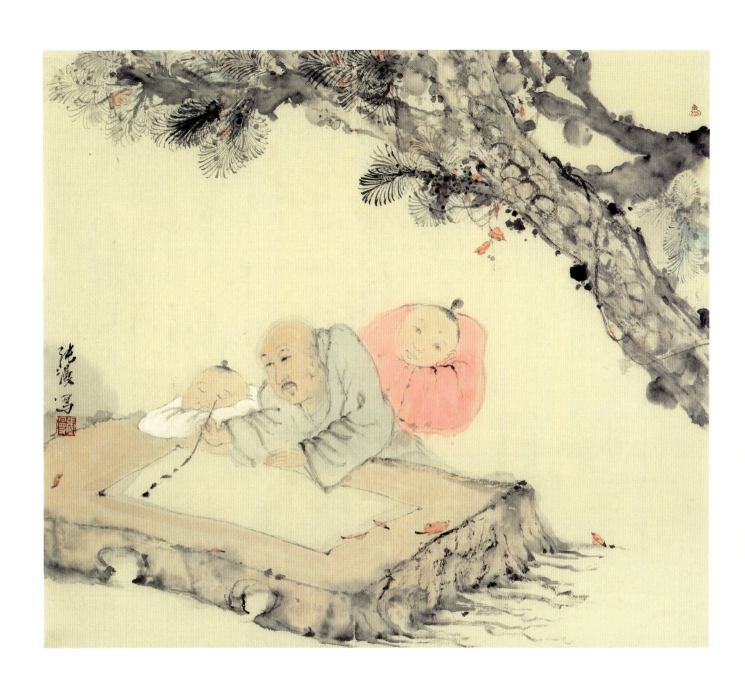

>>> 《莲花峰》（中国画）／ 69cm×138cm

曹玉林，1967年出生。师从孙君良先生。中国美术家协会会员。第十一届苏州市人大代表。

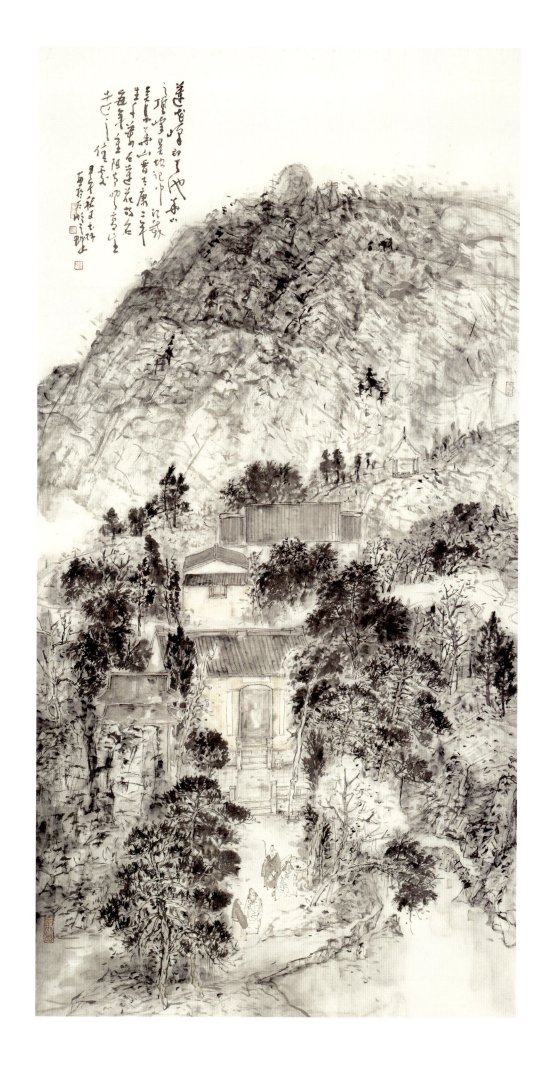

>>> 《初夏》（油画） / 200cm×150cm

曹春晖，1968年出生。1992年毕业于鲁迅美术学院美术教育系油画专业，2007年硕士研究生毕业于鲁迅美术学院油画系大型油画专业，2009年加拿大约克大学艺术学院进修，2011年乌克兰中央美术学院造型与建筑美术学院访学，2012年就读于中央美术学院造型艺术研究所当代油画博士班。中国美术家协会会员。苏州工艺美术职业技术学院讲师。

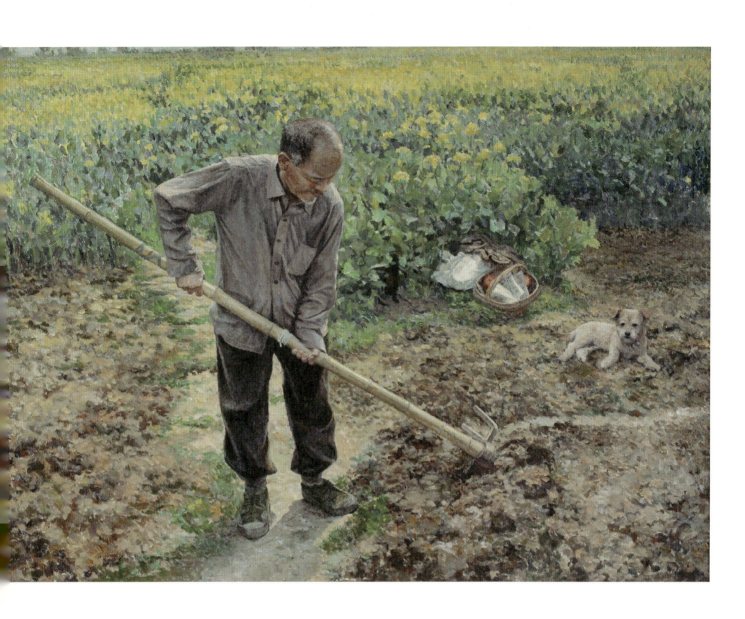

>>> 《只许清风到》（中国画） / 60cm×138cm

孙 宽，1969年出生。毕业于苏州大学中文系，进修于中国美术学院中国画系，艺术硕士。中国美术家协会会员，一级美术师。苏州国画院副院长，文化部青年联合会美术工作委员会会员。

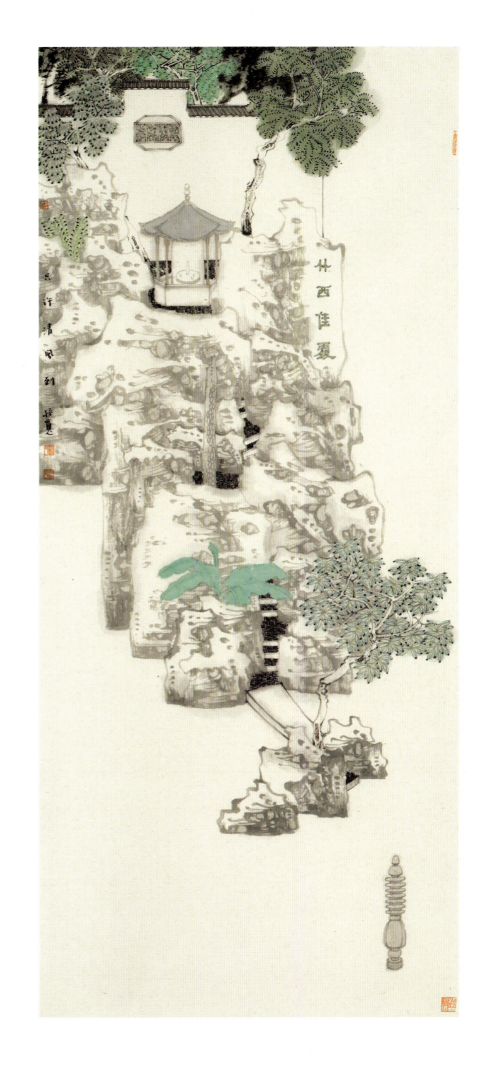

>>> 《宿露轻盈》（中国画） / 66.5cm×135cm

吴越晨，1971年出生。中国美术家协会会员，北京工笔重彩画会会员。江苏省青年美术家协会理事、花鸟画艺术委员会副秘书长，苏州市美术家协会副秘书长，苏州市民间文艺家协会副秘书长。

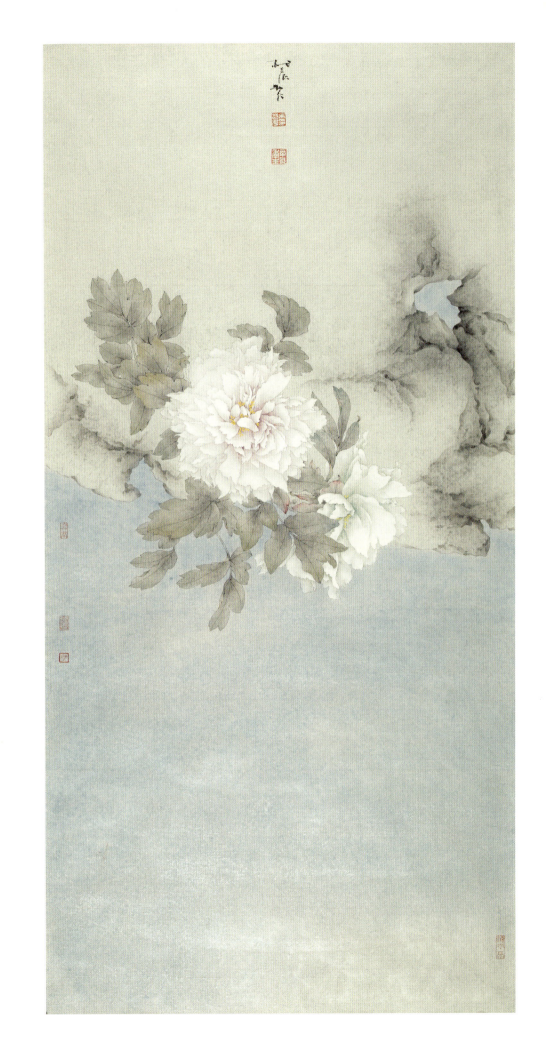

>>> 《路过》（版画） / 60cm×120cm

韩 东，1971年出生。中学高级教师。江苏省美术家协会会员。苏州市美术家协会副秘书长，苏州市相城区美术家协会理事、美术学科带头人。

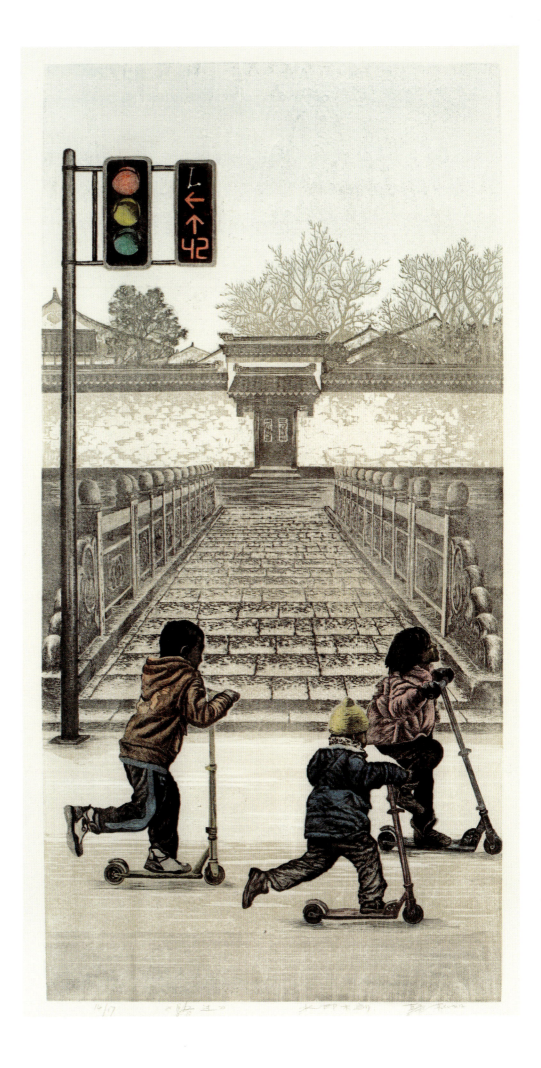

>>> 《米芾公园》（油画） / 80cm×60cm

张　永，1972年出生。先后毕业于华东师范大学，获学士学位；俄罗斯国立师范大学，获硕士学位。中国美术家协会会员。苏州市美术家协会副秘书长、理事。苏州大学艺术学院副教授。

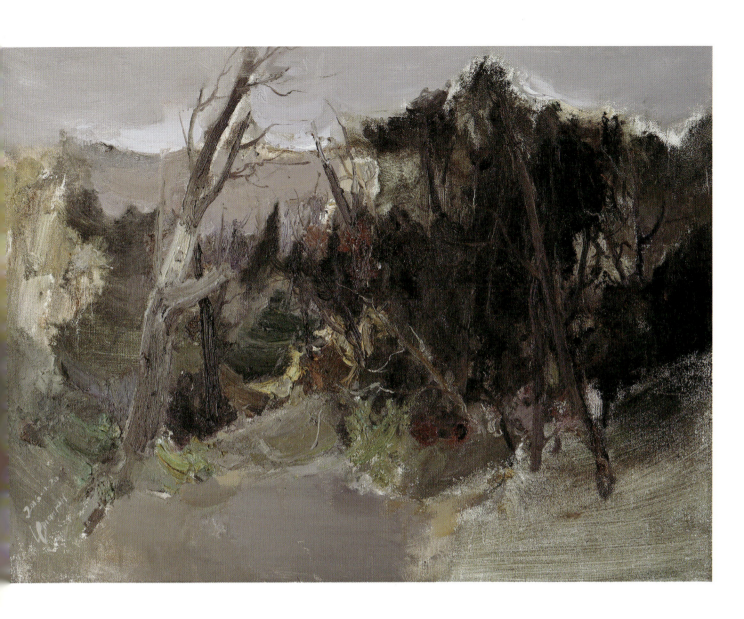

>>> 《松风亭韵》（中国画） / 70cm×138cm

谢士强，1974年出生。1995年毕业于苏州工艺美术学校绘画专业。2001年毕业于天津美术学院中国画系，获学士学位，2008年天津美术学院中国画系研究生毕业，获硕士学位。现任教于苏州工艺美术职业技术学院，副教授。中国美术家协会会员。首都师范大学访问学者，苏州市美术家协会副秘书长，苏州市美术家协会理事。

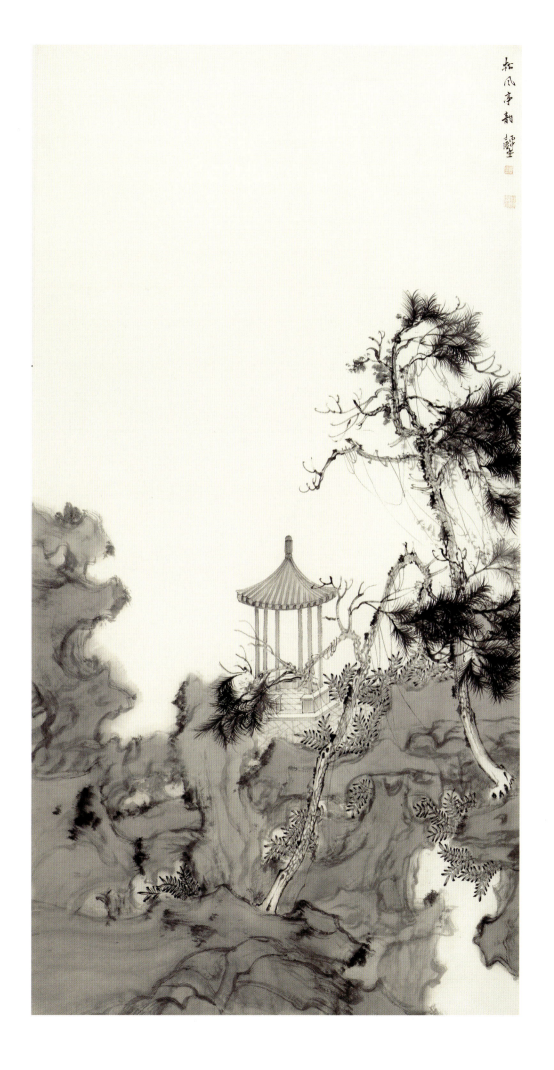

>>> 《烟雨外》（中国画） / 60cm×60cm

姚永强，1974年出生。毕业于苏州大学艺术学院。《苏州日报》文艺部副主任，苏州市美术家协会副秘书长，苏州平面设计师协会副主席，苏州市玉石雕刻行业协会副秘书长，苏州工艺美术职业技术学院兼职教授。

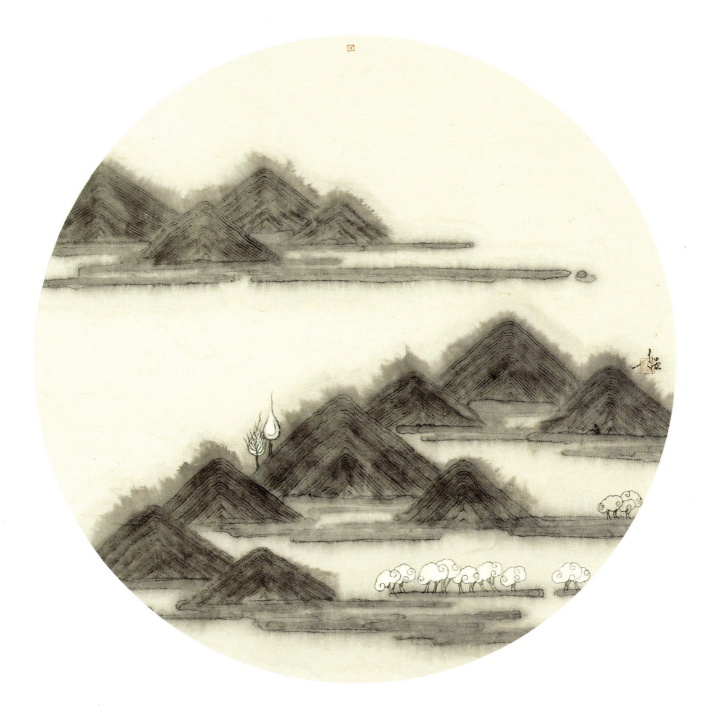

>>> 《缘生一》（中国画） / 110cm×80cm

华 彬，1975年出生。毕业于南京艺术学院中国画专业，美术史论硕士。中国美术家协会会员。苏州国画院理论研究员，苏州工艺美术职业技术学院兼职副教授，苏州花鸟画协会会员。

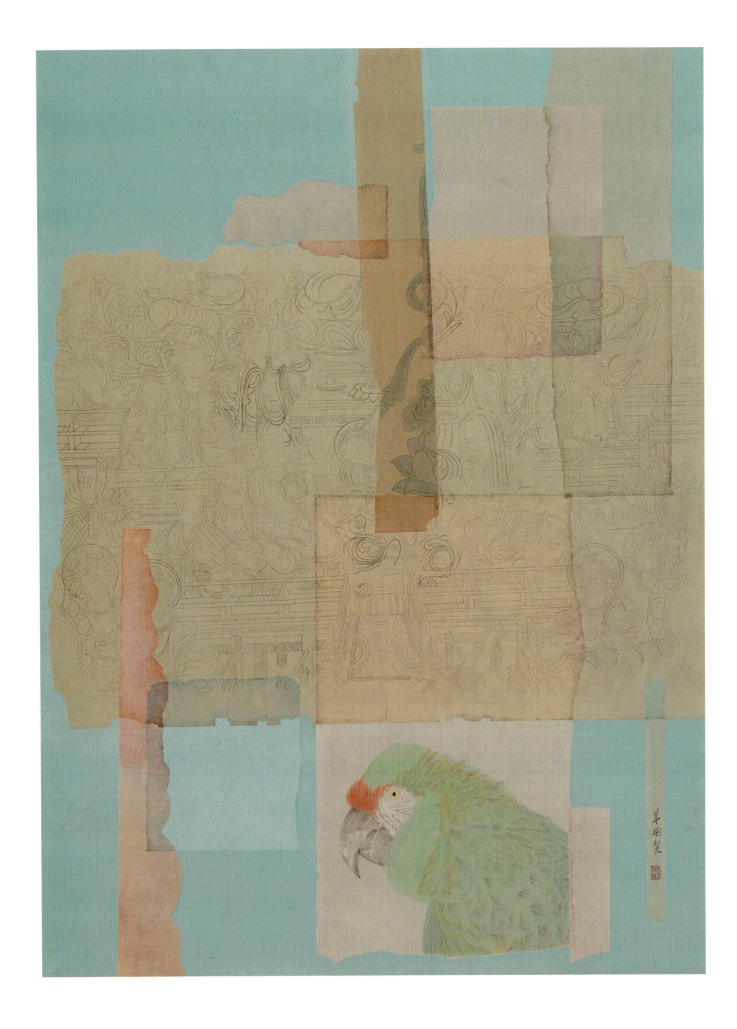

>>> 《西行散记之树影婆娑》（版画） / 40cm×40cm

庾武峰，1978年出生。毕业于南京艺术学院美术学院版画专业，获学士、硕士学位。中国美术家协会会员，江苏省美术家协会版画艺委会委员，苏州市美术家协会理事。苏州市公共文化中心、苏州版画院专职画家。

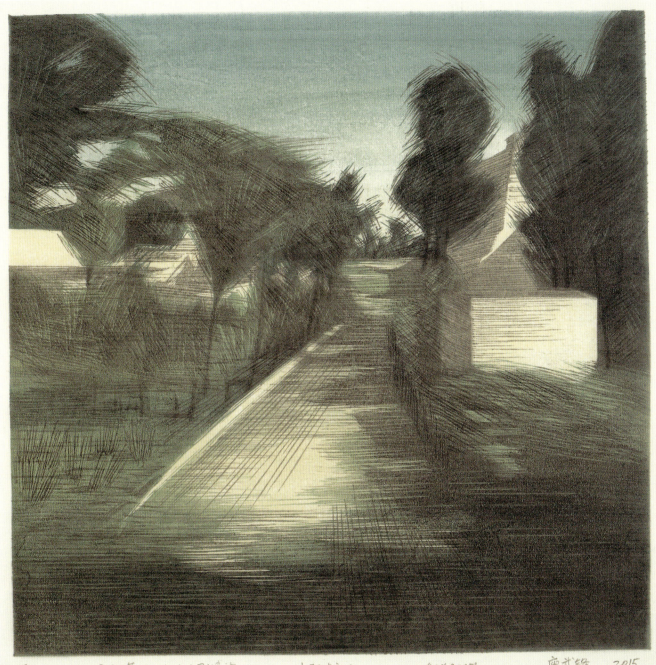

>>> 《罗汉图》（中国画） / 68.5cm×138cm

方向乐，1979年出生。2000年毕业于中国美术学院，2016年毕业于南京艺术学院并获硕士学位。苏州市美术家协会副秘书长，苏州三元美术馆馆长。

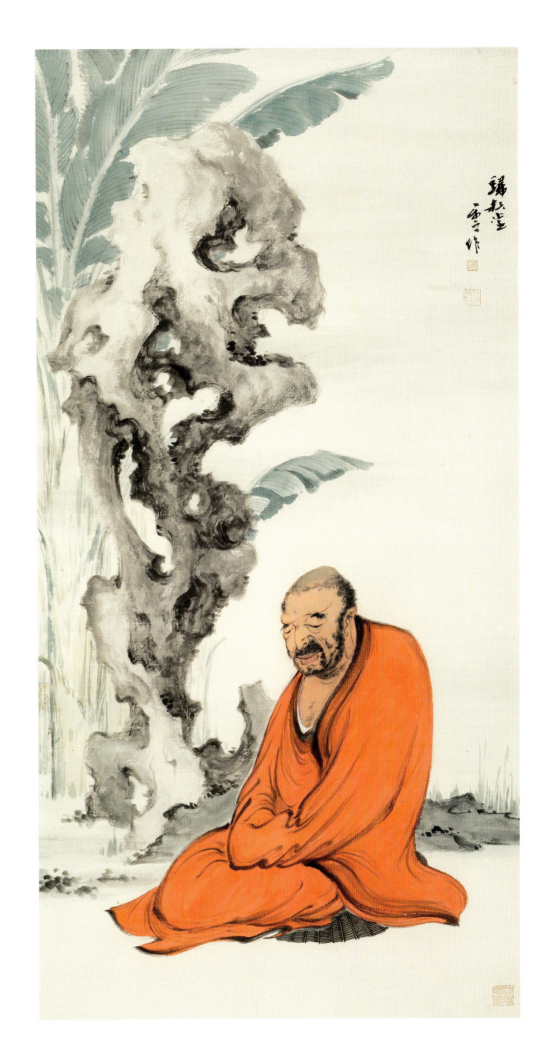

>>> 《静物》（油画） / 68cm×78cm

钱兆峰，1981年出生。2004毕业于苏州科技学院。中国美术家协会会员，苏州市美术家协会理事，吴江区美术家协会副主席兼秘书长。

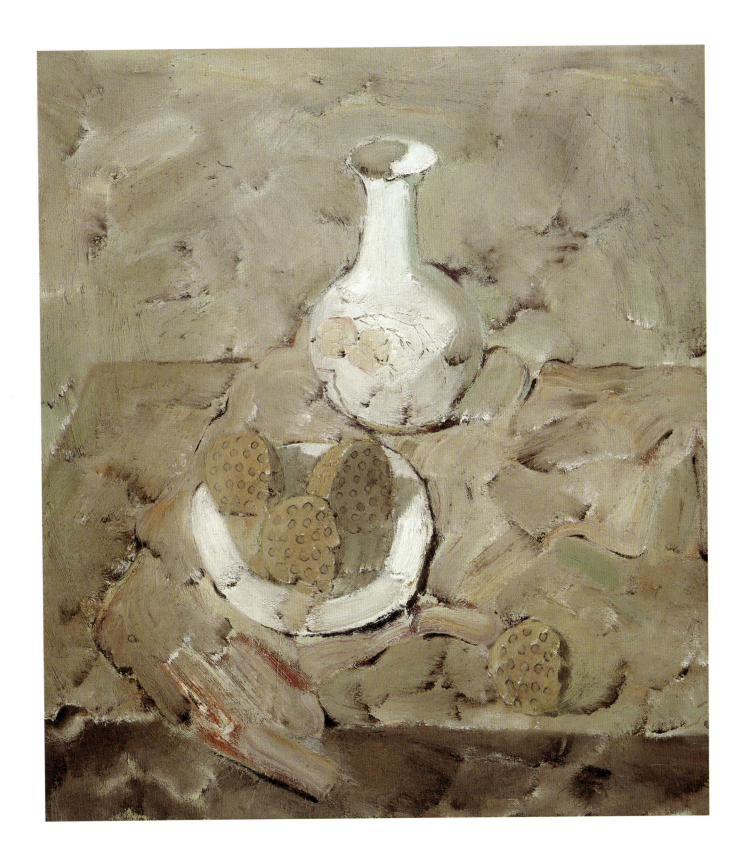

>>> 《永恒系列·之三》（油画） / 100cm×80cm

郑　亮，1982年出生。苏州大学美术学硕士研究生毕业。中国美术家协会会员。苏州工业园区服务外包职业技术学院公共艺术系主任，副教授，工艺美术师。

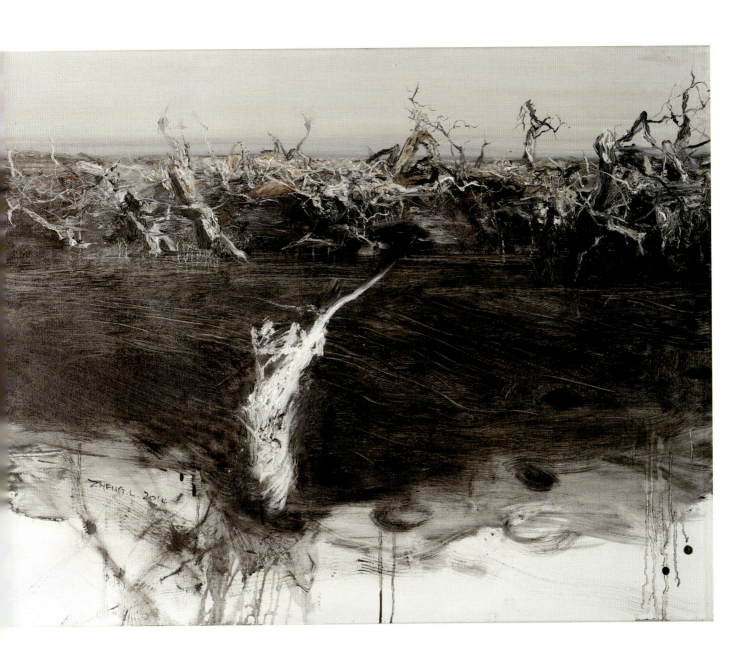

>>> 《假日》 / （中国画） / 22cm×67cm

沈 垚，1983年出生。2006年毕业于南京艺术学院美术学院绘画专业。中国美术家协会会员，北京工笔重彩画会会员。苏州吴作人艺术馆专职画家。

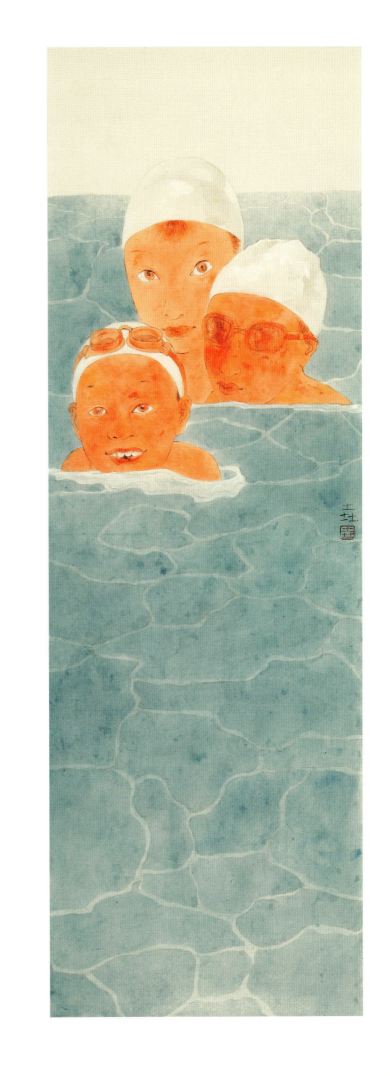

图书在版编目（CIP）数据

新吴门·名城雅集：2016苏州美术邀请展作品集／徐惠泉主编．－－苏州：苏州大学出版社，2017.1
　ISBN 978-7-5672-2032-4

　I．①新… II．①徐… III．①美术—作品综合集—中国—现代　IV．①J121

中国版本图书馆CIP数据核字（2017）第007817号

装 帧 设 计：【汉景书坊】

书　　　名	新吴门·名城雅集：2016苏州美术邀请展作品集
主　　　编	徐惠泉
责 任 编 辑	薛华强
出 版 发 行	苏州大学出版社
	（苏州市十梓街1号　215006）
印　　　刷	苏州恒久印务有限公司
开　　　本	889×1194　1/16
印　　　张	11
字　　　数	85千字
版　　　次	2017年1月第一版
	2017年1月第一次印刷
书　　　号	ISBN 978-7-5672-2032-4
定　　　价	168.00元

苏州大学版图书若有印装错误，本社负责调换
苏州大学出版社营销部　电话：0512-65225020
苏州大学出版社网址：http://www.sudapress.com